江苏省高校优势学科建设工程资助项目
视 觉 传 达 设 计 实 践 作 品

Visual Communication Design Practice

创意与表现

Creative Ideas & Visual Expression

王言升 / 著

苏州大学出版社
Soochow University Press

王言升

苏州大学艺术学院

副教授、硕士研究生导师

苏州大学艺术学院视觉传达系副主任

苏州大学艺术研究院工艺美术研究所副所长

❧ 主要理论研究 ☙

分别于《装饰》《丝绸》《苏州大学学报》《包装与设计》

《艺术与设计》等期刊发表《标志的应用成本对标志设计的影响》

《基于多元融合视角下中国传统丝绸图案设计变革》

《设计观视角下中国民间艺术的活力》

等学术论文十余篇，并出版教材4部

作品多次在多届中国国际广告节

中国元素、中国设计之星

等各类比赛中荣获

近百余个

奖项

招　　　　　　　贴　　　　　　　设　　　　　　　计

Poster Design

招贴一词源自英文poster/Post意为竖在公共场合中的大木柱/Poster是指张贴在大木柱上的告示/在/牛津英汉大词典/中/招贴的解释为/展示在公共场合的告示/Placard displayed in public place/中文里的招贴一词是从英文poster意译而来/在中文里/招/是指广招人们注意/贴/是指张贴/二者结合起来便是指/一能引起公共关注/传播信息/二能复制张贴/而这仅仅是招贴的基本特点/并不能涵盖招贴的全部内涵/特别是商业社会高度发达的今天/随着媒体形式的多样/科技水平的提高/理论研究的深入等多种因素的影响/招贴已不仅仅局限于简单的复制/张贴的范畴/而是拥有了更丰富的内涵和广泛的外延/

设计思维与环境
——环境对设计思维的影响

作为一名从事广告设计的人而言，他的每一次设计过程都深受各种因素的制约，这些因素就是影响我们设计的环境，如果把这种环境进行简单的分类，可以分成两类，即主观环境和客观环境。这两类环境可谓是对我们进行广告设计思维有极大影响的根本环境，同时也是我们必不可少的创意源泉。

我们提倡广告设计人员必须具备"天马行空"般的思维豪情，但是，这种思维绝对不能游离于环境之外，既然我们生活在这样一个现实的环境之中，我们所要做的就是如何泰然地适应环境，从而更好地改变环境，进而充分地利用环境。

主观环境和客观环境都是人为的环境，所不同的是主观环境是个体的人为环境，它存在于个人之中，是属于个人因素，对于它的改变就需要个人的努力，因此，对于从事设计的人而言，要想具备理想的主观环境，就需要自己付出一定的努力，从而将这种环境提升到一定的高度，同时，也为更好地应对客观环境打下良好的基础。客观环境是群体的人为环境，而这种群体是极其复杂的，而且这种环境较难改变，适应它或利用它都不是朝夕之事。由于客观环境的特殊性，在此，我们将单独对客观环境作进一步的了解和分析，以助于设计人员更好地把握环境，提高设计水准。

归纳起来讲，影响设计的客观环境包括以下几个方面：

一、有效的设计

有效设计是广告设计的根本所在，是广告作用的现实体现，所谓有效，就是有用，就是明确为什么做设计。我们知道，广告设计不同于纯粹的艺术创作，艺术可以不顾及他人的感受而尽情舒展自己的情怀、观念和思想，它所面对的是少数群体甚至是个人，不可能指导人们的公共行为。广告则是在传递人们现实需求的信息，为人们的衣、食、住、行等现实问题给予可供参考的依据和必要的帮助，它具有非常明确的目的性。这种目的就是我们进行有效设计思维的唯一方向，也就是通过一个设计实现一个既定目标，否则，绝不是有效设计。

广告可以分为两大类，即商业性广告和公益性广告，这两类广告的目的是截然不同的。商业性广告的目的追求的是商业利润，为实现这一目的，我们的设计思维就必须遵循这一指导思想，尽可能地让受众接受你的信息，使受众在一定的时期内产生某种预期行为。比如，为产品广告提供设计，就是要一定的受众购买产品；为服务提供设计，就是要让受众接受服务。这种预期行为的实现就是利润目标的实现。任何一种广告设计，如果仅仅是点缀、装饰或哗众取宠，抑或是个人情感的发泄，自我欣赏的惬意，则是毫无实际意义的，因为它偏离了商业广告的最终目的——商业利润。

公益性广告的目的性不同于商业广告，就在于它追求的不是商业利润，而是社会利益、公共利益。它不以金钱来衡量，它所包含的是社会公德、社会秩序、社会和平以及思想、文化、价值观等内容，它指导或影响人们应该做什么，不应该做什么，应该怎么做，不应该怎么做，让人们知道什么是"真、善、美"，什么是"假、恶、丑"，教导人们明辨是非，让人们在接受信息的同时，改正或保持自己的行为，它所创造的价值不属于个人或某一团体，而是属于公众。因此，公益性广告的设计思维与商业性广告是不同的。

可见，目的是有效设计的根本，而目的背后就是构成有效设计思维的环境。

二、企业及公众

企业在整个社会之中是一个相对的个体，公众则是一个较大的群体，它们对设计的影响各有不同，但是它们又有着本质的联系，彼此相互依托，相辅相成。

在现代社会，首先，企业是建立在公众基础之上的，它的一切行为都是为公众服务的，脱离了公众基础，企业仅是空中楼阁，毫无存在的条件。其次，企业是公众的血管，为公众的生存输送必需的营养，没有企业，公众也难以存活。它们就像一个有机体，公众一旦感冒，企业就会打喷嚏，企业一旦打雷，公众就会淋雨，但总体上来说，公众的影响力更大。

当设计面对企业和公众的时候，我们通常称企业为客户，公众为受众。其实这已经明确了设计所扮演的角色。客户面对的是受众，他给受众提供所需的产品或服务，而受众面对的是客户，他们可以对客户提供的产品或服务做出自己的判断——接受或不接受，设计处在中间，面对客户和受众两个目标，既不能违背客户的意愿，同时也不能扭曲受众的需求，它所扮演的不仅仅是牵线搭桥的红娘，它必须具备攻克客户和受众这两座堡垒的勇气和能力。

我们知道，客户意见和受众的想法往往是不同的，而这恰恰是影响设计思维的因素，直接传达，可能收不到良好的效果，间接传达，可能弄巧成拙。设计这种寻找位置的过程就是设计思维的过程，既不能完全顺意双方，又不能绝对否定双方。德国著名设计大师金特. 凯泽先生曾说："客户的

意见肯定是对的……我们的工作不是判定他的意见的对错，而是分析意见的作用……我们应该认真地考虑他的意见产生的理由，因为客户是因为理由而提出意见，藉此希望我们去为他的理由进行设计，而不是为意见而设计。"不仅仅是客户，对于受众的意见分析的正确与否，同样关系到设计的成败。因此，客户的意见和受众的意见在一定意义上说不仅不是阻碍设计的绊脚石，反而会是成功设计的动力。

三、学校教育

大凡成功的设计作品基本上都是专业的设计人员设计出来的，既然是专业设计人员，就必须经过系统的专业教育（天才除外），接受专业教育的多寡和质量的高低对今后的设计有着非常关键的影响，除了自身对专业知识水平的接纳吸收能力强弱以外，学校的课程设置和教学模式也是极其重要的一环。

就我国目前的高校而言，几乎所有的院校还一直沿用苏联教育模式的仿制品——文理分科。多年来我们一直视之为理所当然，却很少对此深思熟虑。这种长期计划经济体制下的人才培养模式，虽在一定时期对社会经济发展起到了促进作用，但在科学、文化快速发展的今天，它渐渐成了制约学科本身发展的因素，因为现在学科研究的增长点，多出现在学科与学科的交叉点上。比如艺术类教育中的广告设计，本身就包含着众多的学科领域，不是一门孤立的学科，它的实施是多学科领域知识的综合体现，单纯地进行专业技术的培养而不综合其他学科内容，显然是有所偏颇的，这不利于培养合格有效的社会人才，更不利于学科建设的发展，同时对设计人员思维模式的拓展有着很大的阻碍作用。

20世纪60年代，美国加州的史培利教授在分割大脑实验中发现，左脑与右脑完全以不同的方式思考。左脑是语言、逻辑性的思考模式，主管说话、分析、理论等理性活动，数学等理工科类的学习主要依靠左脑进行；而右脑是图像式的思考，主管想象、视觉、空间、直觉等感性活动，音乐、美术等艺术类学习则依赖于右脑。左右脑间因有一段纤维联系，因而相互之间的信息是互通的，人脑的功能可以说给文理兼容创造了条件。如果我们只侧重文理某一方向的学习，会使某一半脑越来越发达，而另一半脑的功能日渐丧失，思考将越来越没有效率。以医学教育为例，医科学习的学制在最早时为八年，前四年为预科，为通识教育，后四年才主学医，所以那时的医科学生国学文史的功底都很深厚，但现在的医科已改为五年制，主要为医学技术课，很显然，现在的医科学生在文史方面很薄弱，有时很好的观点或技术不能恰如其分地表达出来。再看目前的设计教育，虽没有医学专业那样悠久的历史，但它所呈现出来的问题是一样的，缺乏创意的源泉，不能很好地表达，没有说服力等，都是因为思维模式的单一，而思维模式的单一，是因为综合知识的贫乏，而这些是因为课程设置和教学模式的落后，并对设计有着很深的影响。因此，合理的科学的学校教育，才能促进学生左右脑的全面开发，使之既具备形象思维的能力，又具备逻辑思维的能力，从而有效地拓宽设计思维模式，提高设计能力。

广告创意人员的创意能力

创意是广告的灵魂，这已是广告界的至理名言，它犹如人的大脑对人的思想和行为的控制一样，创意在整个广告活动中占据着极其重要的位置，它是支持广告事业繁荣发展的重要支柱。广告没有创意就像人没有思想毫无生机。任何公司要想在市场上创造奇迹，就必须进行必要的广告活动，而进行广告活动就要紧紧抓住广告创意这个中心。广告创意的具体操作者是人，离开了人，根本就谈不上广告创意。

从本质上说，广告创意主要是依靠人的创造力（包括人的想象力与技能的掌握力）从事有目的的传播活动的一种应用艺术。对于什么样的人可以从事广告创意工作，不同的人有不同的看法。美国广告专家大卫·奥格威认为："创意者要具有特别敏锐的观察力，能比他人更正确地观察事物。他们有时只表达部分的事实，但却能一语贯通。他们所表达的事实，常常是被人忽视的部分。借语气的变化或不均衡的陈述，来指出常人所不能看出的事实。""他们对事物的感受力与常人相同，同时又异乎常人。""他们能在一瞬间把握住多种观念，并能进行比较。因此，他们有创造更丰富的综合体的杰出能力。""他们具有强健的活力，这使他们的智力体力较他人更为丰富。""用较普通的原话来说，就是：敏锐的观察力、不凡的陈述力、聪明、抽象、想象力、活力。总之，广告创作者对人感兴趣，对不同的人有极强的好奇心。有着丰富的常识、知识，勤奋好学，对各种艺术都感兴趣。"由此可见，作为一个广告创意人才必须拥有丰富的知识和较高的智能。智能的高低决定了创造力的发挥，而创造力是广告创意的直接体现。如何提高创意者的创造力从而提高其创意水平呢？

首先要扩大知识面，改善广告人的知识结构。

古人云："才以学为本"，"无学无以广才"，"非学无以明识"，"非学无以立德"。"学"就是指知识而言。有无真知卓识，是衡量广告人才素质的基本条件之一。

知识是广告策划人才思维决策的源泉，没有知识，也就无才可言。知识的海洋包罗万象，深不可测，一个人不可能具备所有的知识，作为一个广告人，从现代广告运动的需求来看，要求广告策划者必须具有综合性的知识结构；从现代广告策划人才的思维决策角度来看，"专、博"结合是广告策划人才必须具备的知识结构。

所谓"专"，是指广告策划人才必须具有专门的业务理论知识，包括：现代广告学理论知识、现代广告策划理论知识、广告设计和广告文案知识、信息传播知识、经营管理知识等。广告策划人只有是本专业的内行或专家，才能总揽广告业的发展，并具有拟定各种可供选择的广告计划的能力。只懂得广告设计或文案写作的人，只能成为专业人才，而不能成为广告策划人才。也就是说，广告策划人才必须掌握或熟悉本行业的各种知识和技能。这种专门化的业务知识被称为纵型知识结构，它对于整个广告运动的进程有着重要的意义。

所谓"博"，是指广告策划人才要博学多才，具有与本专业相关的学科知识，如市场学、商业学、心理学、美学、公共关系学、信息学、传播学、统计学、管理学等学科知识。我们称这种博学多才为横型知识结构。

作为广告策划人才，必须具有专、博融为一体的知识结构，称之为T型知识结构。它是广告策划人才最合理的知识结构。只有具备了这样的知识结构才能完成诸如市场调查、把握信息、进行预测、咨询、编制广告计划、决策、协调、控制、管理等任务。

其次要改善智能结构

智能，是指广告策划人才运用知识和技术去解决问题的能力。孔子曾说："诵诗三百，授之以政，不达；使于四方，不能专对，虽多，亦奚以为？"其意思就是：知识虽多，但能力不行，也没有多大用处。因此，知识的多少不能完全说明运用知识的能力。人的智能是由多种因素组成的多系列、多层次的动态综合系统。美国心理学家吉尔福特认为构成智能的因素在120种以上，目前可知的约有98种，如学习能力、表达能力、创造能力、反应能力、研究能力、适应能力、组织能力、交际能力等。如果上述能力要素没有一个合理的结构，要形成一个发挥作用的智能结构也是很困难的。弗兰西斯·培根说过，"各种学问，并不把它们本身的用途教给我们，如何应用这些学问乃是学问以外、学问以上的一种智慧"。因此，广告策划人才应该具有较为完整合理的智能结构。

广告策划人才的合理智能结构包括以下基本内容：

1. 记忆能力和观察能力

记忆能力是广告策划人才学习和创新所不可缺少的基本能力，记忆的强弱影响着其他能力的效应，因此，有意识地培养记忆能力是广告策划人才不可缺少的基本训练。

观察，是广告策划人才知觉形态中有意识、有计划的一种活动，鲁迅先生曾说："如果创作，第一要观察。"观察是一个思考—认识—实践—再实践—再认识的过程，从生动的直观到抽象的思维，再从抽象的思维到实践，这就是认识真理、认识客观现实的辩证的途径。

如果说记忆是策划的基础，那么观察则是策划的关键。广告策划人才在接受广告主的委托之后，对市场、产品和消费群体的调查研究，其主渠道是靠广告策划者的观察。研究结果表明：人的全身共有400万条神经纤维通向大脑中枢传

递信息,其中双眼就占去200多万条,人们80%~90%的信息量是依靠视觉而获得的。可见,广告策划人才的观察力是把握广告的重要手段。如果缺乏对市场、商品、消费、竞争等趋势的观察能力,广告策划者就可能在错误的时间、错误的地点,进行毫无意义的广告宣传。

为此,要想取得广告运动的巨大成功,首先要具备敏锐的观察能力这把钥匙。

2. 思维能力和想象能力

思维能力,是广告策划人才对客观事物做出思考的能力。我们知道,思维是一种客观现象,它为创造智能提供了广阔的天地,思维的类型有很多,广告策划人才所必备的思维能力主要是抽象和形象思维能力。

抽象思维,是对客观事物去粗取精、去伪存真,留下本质的东西,抛弃非本质的东西,找出客观事物的本质与规律性的认识,经过分析、概括、比较等具体的工作,进而作出判断和推理。这是广告策划人才认识客观事物不可缺少的思维能力。形象思维,是人类形象地把握、认识世界的一种思维方式。抽象思维是以概念为中心的思维活动,而形象思维则是以想象为中心的思维活动,是一个想象的过程,也是一个形象的观察、比较、选择和提炼的过程。在这个过程中,创造有力的形象和典型的意境,是广告策划人才必备的能力。

想象,是广告策划人才智能结构中重要的能力之一。它既是一种思维能力,又有别于思维能力,广告策划者在广告创意过程中,只有插上想象的翅膀,才能达到广告艺术的高度。没有想象力,也就没有创新之举,没有想象能力的广告策划者,在广告运动中不可能有多大作为。因此,想象力是广告策划人才不能缺少的基本智能。

3. 创新能力和研究、表达能力

创新能力是广告策划人才智能结构中的核心,以创意为中心是广告运动的灵魂,没有创新何来创意。其具体的内容是指广告策划人才在广告运动中具有提出新思想、新意境、新形象、新概念、新办法、新点子的能力。我们知道,现代广告的基本目的是创造形象、创造市场、创造效益、创造未来,因此,创造能力在整个广告策划人才智能结构中占有极其重要的地位。

研究能力,是指探求未知,揭示事物性质和发展规律的能力。在广告运动中,广告策划人才必须具有研究问题、确定问题和解决问题的能力。研究问题是解决问题的前提,如果广告策划人才对广告运动所面对的问题(包括市场、产品、消费群体、竞争形势、广告定位、广告创意等方面的问题)缺乏研究、分析和优化的综合能力,那么,所确定的广告目标就很难确切实现。

表达能力,是指在拟订广告计划时,表达自己观点和意见的能力,或在广告运动中,运用广告文案、广告计划、广告创意有效表达的能力。表达能力包含说服能力、解释能力、辩论能力、文字写作能力、行为能力等。在现实的广告运动中,有些广告策划人员在广告创意方面有着极其丰富的想象能力,但无法具体地表达出来,这除了可能缺乏先进的技术因素外,表达能力不强也是一个不容忽视的重要原因。

4. 组织、协调和管理能力

组织、协调和管理能力是广告策划者应具备的基本能力。一项周密、有效的广告计划需要由不同专业、不同观点、不同性格的人共同完成。如果广告策划者缺乏组织、协调和管理能力,就很难把不同专业的人组成为一个有效的策划群体。比如,在拟订广告策划书时,负责媒体的人与负责设计的人意见不一致,广告策划者必须出面协调。在广告计划实施过程中,广告策划者还必须具有控制、监督和管理能力。总之,广告策划者在广告运动中处于拟订广告计划的领导或指导地位。这是对广告策划人才最起码的要求。

5. 决策能力

决策能力是广告策划工作的核心,决策能力的优劣,决定广告计划的成败。可以说,决策活动是广告策划者完成广告策划的基本条件。如果策划者缺乏应有的决策能力,就很难胜任大型广告活动的策划工作。

综上所述,广告策划人才的智能是多方面的。我们可以把上述几方面的能力分为两大类:一类属于认识能力,如记忆能力、观察能力、思维能力、想象能力、创新能力;另一类属于实践能力,如组织能力、社交能力、管理能力、决策能力。

古人造字的智慧与广告创意思维

在古人创造的汉字世界里，构成汉字核心的象形文字被称为古老智慧的符号，它是古人根据事物的特征，运用简笔画法摹写的自然之形和人工创造的器物之形。它是古人通过观察和思维对客观事物所作的简约刻画，反映了古人认识自然、利用自然的程度，折射出古人创造发明所达到的水平，它既是一个认知的世界、一个理想的世界，也是一个创意的世界。汉字中所反映的人类直觉思维图式的智慧成果，其玄深的哲理、灵动的意念，以及对周围客观事物的观察、领悟、创造和表现等，都具有很强的广告创作意义和视觉价值。

汉字之于广告，不仅具有信息学、心理学、社会学、美学等方面的意义，而且还有设计、创意、策划、营销、品牌等方面的意义。我们说每个汉字就是一个世界，以理观之，可见规律；以智观之，可见哲理；以形观之，可见美感；灵感观之，可以顿悟。我们从古人造字的方法和古人善于对客观事物的观察和理解的行为上可以发现，古人造字和广告创意之间有颇多的相似之道，甚至是一脉相承。

一、造字之法与广告创意方法

谈到古人造字的方法，我们首先会想到"六书"，"六书"是指汉字的六种构造方法，即象形、指事、会意、形声、转注及假借。

1．"象形者，画成其物，随体诘诎，日、月是也。"

所谓象形，就是描绘图像来表现物之本身。世间万物，即便是种类相同者也都各具不同的形态，且会呈现复杂的模样，所以古人在创造文字时，便异中求同，取其特征，做象征性的表达。比如"牛"（图1），从古字形看，就像双角向上翘起的牛头的正视简化图，这正是以象形的手法对"牛"的摹写形状。再如"羊"（图2），是对羊的双角和长脸的刻画。

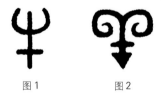

图1　　　图2

2．"指事者，视而可识，察而见意，上、下是也。"

所谓指事，不描绘物的图形，而只是单纯地用符号来表示抽象的概念，或物的位置、方向，以及指示对象形的一部分等。如"上、下"（图3），上，是指上面的一方，上面一短横，下面一长横，长横代表水平线，上面的短横是指示性符号，表示位置在水平线以上；下，是指下面的一方，下面一短横，短横在下表示位置在水平线以下。"上"和"下"在字形上并没有表达一个具体的物象，只是一个表示方位的抽象概念。

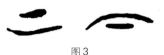

图3

3．"会意者，比类合谊，以见指撝，武、信是也。"

所谓"比类"即将此一类与彼一类所模拟合成，"合谊"即会合其意义。"指撝"即所指之意向。比合两个以上独体文（同文或异文）之意义，以表现一个合体新字之旨趣意向者，谓之"会意"。比如"武"（图4），"武，从戈、从止，本义为征伐示威。征伐者必有行，'止'即示行也。征伐者必以武器，'戈'即武器也"（于省吾《释武》）。楚庄王曰："夫武，定功戢兵，故止戈为武。"可见"武"是"止"、"戈"的合体。再如"信"（图5），《说文》："信，诚也。从人、从言，会意。"可见"信"是"人"、"言"合体。

图4

图5

4．"形声者，以事为名，取譬相成，江河是也。"

所谓形声字就是"形"与"声"的配合，"以事为名"指的是事物的形；"取譬相成"指的是事物的声。将形符（表示意义的符号）和声符（表示读音的符号）组合起来形成一字，以表其意。如"江、河"（图6），《说文》："江，水。从水，工声。""河，水。从水，可声。"所以"河"、"江"都是形声字，其中"水"是形符，"可"、"工"都是声符。

图6

5．"转注者，建类一首，同意相受，考老是也。"

关于转注，解释纷纭，或主形转，或主声转，或主义转，各有所偏。简单地说，就是部首、意义相同或相近的字，可以互相解释。如"考、老"（图7），《说文·老部》："考，老也。"段玉裁注："凡言寿考者，此字之本义也。"《说文》："老，考也，七十曰老，从人、毛、匕，言须发变白也。"所以"考"和"老"相通，互为

图7

解释。

6. "假借者，本无其字，依声托事，令长是也。"

所谓"假借"，是以二叠韵所组成的复词。假借字的发生，是因为语言中发生新事物，没有其相当的文字可用，所以取一个无关紧要的字来用，这叫作"无义的假借"。因不易用象形、指事、会意、形声等法新造一字与之相当，不得已，乃借用语言中"意相引申，声相切合"之旧字以寄之，作为代替品，此谓"依声托事"。就文字方面而言，是旧字上赋予新意义。如"令、长"（图8），《说文》：

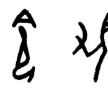

图8

"令，发号也。"按甲、金文，令、命同字。"长，久远也。从兀，从匕。兀者高远也。"

由"六书"之法，我们不难看出，广告创意的过程，其根本的思路和方法与之基本相似。从广告的角度来说，象形，就是利用图像来表现产品或服务，这种图像可以是产品本身，也可以是与产品相关的事物，也就是去创造一个恰当的图像去准确地表达产品的特征。指事，这也是我们进行广告创意时常用的一种方法。我们经常为一些产品或服务创造一个抽象的概念，然后再为这一概念设计一个具体的形象，也就是一个可识别的符号，通过具体形象的宣传，方便和加深人们对概念的理解。会意，用两个或两个以上的信息元素组合成一个新的信息元素。其目的是为了更好地说明被宣传的对象。形声，将两种表面上似乎毫不相干的事物组合在一起，让它们产生必然的联系，我们所说的"情理之中，意料之外"就是这种表现的结果。转注，两个事物之间互相解释，在广告中我们通常用一个人们熟悉的事物去解释另一个人们不熟悉的事物。比如，汽车刚出现时，人们不能理解汽车为何物，生产商便用"不用马的马车"来解释，在当时马车盛行的时代，由于人们对马车的深刻理解，所以很容易就理解了汽车。假借，旧元素新角色，这是广告创意里惯用的手法。任何元素都不是固定的，同一个元素，针对不同的产品、不同的宣传对象、不同的宣传途径等，会表达出不同的含义。

二、古人造字的观察与广告创意的洞察

通过古人在造字过程中对客观事物的观察、分析和摹写，我们也可以从中悟出广告创意最基本的道理，那就是善于观察、仔细分析和精准表现，这也是我们常说的广告人要具有敏锐的洞察力。

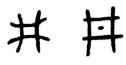

图9

比如古人创造的"井"字（图9）。井是往下挖的能取水的深洞，可为什么"井"字要写成框子的形状呢？这从古代遗址中可以找到答案。

已发现最早的浙江河姆渡遗址的一口井，分内、外两部分，外围近圆形，里面是一个方形竖井，井底距当时地面近一米半。这里原先可能是一个天然的或人工开挖的锅底形水坑，先民取用坑中的水，当坑内水源枯竭时，就在坑内向下挖成一竖井，为了防止井壁坍塌，挖井前先民先在坑中打入四排木桩，组成一个方形桩木墙，然后将排桩内的泥土挖出，排桩内顶还套了一个方形木框（图10），其外观正是古老象形文字所描画的形象，而且至今也没有大的变化。由此可见，古人造字是对事物细心观察而摹写形状特征，这也正是我们进行广告创意所需要具备的基本能力。

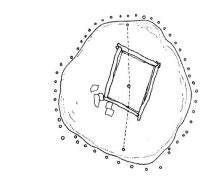

图10
上：平面图　下：剖面图
河姆渡遗址原始木构水井复原图
（引自杨鸿勋《建筑考古学论文集》）

我们经常讲创意很重要，创意是广告的灵魂，但同时又觉得创意很难，对于这一点，我们不妨向古人学习。其实创意就在我们身边。"六书"给予我们创意方法以有益的启示，而古人对客观事物的观察、分析和摹写，则为我们寻找创意的源泉提供了便捷的途径。我们在赞叹古人智慧的同时，更应该汲取古人的创造精髓，将古人赋予我们的文明成果和创造性思维模式运用到我们的广告创意中去，努力提高我们的创意水平、拓展我们的思维模式、变通我们的设计手段，创建出中国广告的创意之道。

平面广告设计中的"视觉冲击力"

"视觉冲击力"源于英文的"Visual Impact",是欧美摄影领域常常用来评价照片视觉构成的一个说法,在平面广告设计领域,常常把它作为平面广告设计作品视觉效果和传播效果的评判标准之一,因此在进行平面广告设计过程中,"视觉冲击力"已经成为平面广告设计者和接受者衡量作品优劣的重要尺度。

一、"视觉冲击力"的基本概念

正确理解"视觉冲击力",首先要了解平面广告的传播过程。平面广告设计作品的传播过程是一个由表及里、由浅入深的思维过程,是以"视觉吸引"和"视觉导向"为手段,引导目标对象进行信息理解,最终达到信息传播的目的。因此"视觉冲击力"作为平面广告设计作品的一种评判标准是指"通过视觉感知到的印象,通过形象分析,在内心深处产生强烈的精神感悟、审美愉悦和在信息上获得充分的理解,并对此进行积极思考、判断和接收的一种动力"。可见"视觉冲击力"不是只强调外在形象对视觉感官的刺激作用,更不能在认识上停留在"知觉印象"这个最浅的层面,必须要达到心灵与精神的互动。如果只刻意地运用一些华丽或张扬的表面效果取悦于人,而不是在如何提高诉求目的和感化观众内心世界方面下功夫,是很难对欣赏者产生心灵上撞击的,更不会达到信息传递的目的,也是对"视觉冲击力"的错误解读。

二、"视觉冲击力"的基本特征

"视觉冲击力"不同于一般的视觉印象或视觉留存,作为平面广告设计中的一个创作标准和审美过程中不可缺少的视觉尺度,"视觉冲击力"具备以下几个基本特征:

1. 瞩目性

瞩目性是人的心里活动对外界事物的指向与集中。由于人们的认识活动具有选择性,经常会对认识活动的客体进行有意或无意的选择,在某一瞬间,当心里活动有选择地指向一定的对象时,同时就会离开其他对象,这就是我们时下常说的"眼球效应"或"抢眼",就是能很快地引起人们的关注。这种关注往往需要一定的"刺激性"或"诱惑性"来吸引人们的注意,通常是通过对比来凸显主体形象,如大与小、多与少、粗与细等。

2. 震撼性

震撼性是指通过视觉感知的物象,对人造成强烈的刺激并引起激烈的思考和无限的联想。这一过程是人们在获取新颖的或刺激性的信息后的超常反应。心理学研究表明,人们在现实生活中总是在不断地寻找新的信息,一旦某种新颖的或刺激性的信息获得了满足,就会有发自内心的愉悦、满足等心理变化,这种变化就是震撼的一种体现。能够引起震撼的因素有主观和客观两个方面,主观是指人本身已具备了对这些信息的需要、愿望、动机和兴趣等;客观是指新奇的、相对突出的、前所未有的刺激物对人的感官的刺激。只有主观和客观同时存在,才能促成对有关事物的震撼表现,而一旦震撼产生就会在人们心目中形成一段时期甚至是长期的记

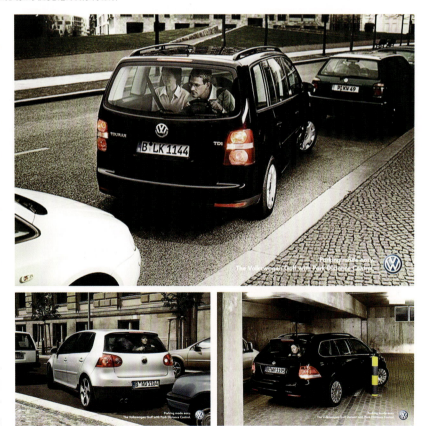

图1　大众汽车(Gagavolkswagen)创意广告

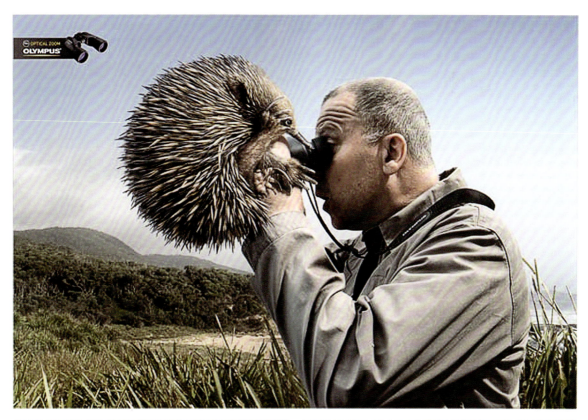
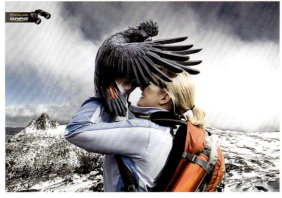
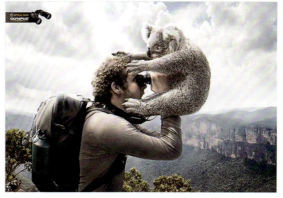

图 2　奥林帕斯（Olympus）望远镜平面广告设计

忆留存。

3. 独特性

独特性就是与众不同，就是具有新异性。在平面广告设计中新异性的刺激容易引起人们的注意，会给人耳目一新的感觉，如果缺乏新异性的刺激，人们就容易产生一种条件性的非觉察现象，从而产生忽略，这意味着新异性对平面广告设计的注意度有着非常重要的作用（图1）。

4. 艺术性

艺术性就是在平面广告设计中强调一定的艺术表现形式，就是注重运用各种艺术表现手法，以变化多样的表现手段表达设计的内容，使平面广告设计作品中的设计创意活动更加集中、具体和深化，更好地沟通平面广告设计作品与接受者之间的关系，最大限度地提高平面广告设计作品的审美高度，使目标对象能更好地接受作品及作品信息，发挥其醒目的影响作用。通过具有张力的创意表达和形象塑造，使人们在获得必要信息的同时也得到艺术美的享受。

三、视觉冲击力的表现方法

平面广告设计作品需要一定的表现方法进行最终的效果展示，只有通过必要的展示才能将所要表达的信息进行有效的传播。视觉冲击力是实现平面广告设计作品最佳展示效果的基本途径之一，通常有以下几种表现方法：

1. 极度法

极度法（或叫极致法），是指将表现视觉形象的手段发挥到极致，以达到强烈的视觉效果，具体表现在以下几个方面：

（1）极度夸张

夸张是设计中常用的表现手法，就是故意言过其实，以突出事物的某一特征。在平面广告设计中就是将所要表现的事物进行超常规的表达。夸张本身就可以对正常的视觉产生一定的刺激，而极度夸张则是对夸张进行最大限度的表现，假如夸张是A，极度夸张就是$n \times A$，甚至是A^n（图2）。

（2）极度对比

对比在定义事物或事件方面的功能可以通过比较对立面来实现，比如暗与亮、软与硬、快与慢等，因为人们基本都能理解一个事物的两个极端，但是有极端并不一定说明是绝对的，因此对比也是相对的。在平面广告设计中，极度对比是指将此物与彼物的共性或差异进行强烈的比较，通过比较所产生的视觉效果，达到对心理认知的震撼，从而引起人们的关注，进而产生兴趣。这种对比包括：色相对比、明度对比、面积对比、材质对比、形状对比、属性对比、情景对比等。

（3）极度具象

具象也就是严格意义上的形象，是指在平面广告设计过程中，对设计对象进行具体的把握、形象的描述、整体性的表现，从而揭示出审美对象的美学特质和设计作品的不同风格。极度具象则是指对所要表达的对象进行超细节化的处理，是对人们司空见惯和平时忽视观察的事物或现象进行更加细致化的和更加具体的描绘，是借助人们视觉的强烈反差和观察角度的变化，引起人们对所表达对象的关注，吸引人们对设计目的的理解。

（4）极度抽象

抽象是和具象相对立的概念，是指从特定的角度出发，从已经存在的一些事物中抽取我们所关注的特性，形成一个新的事物的思维过程。抽象思维在艺术和科学领域都得到了广泛运用。极度抽象则是指对所要表达的对象的主要特征进行最大限度的概括和提炼，是用最简洁、最单纯的元素来表现对象的复杂信息。在设计对象模型时，分析对象领域中的实体，根据对象所处的问题领域抽象出具有特定属性的形象元素从而达到最直接的视觉印象。

2. 另类法

"另类"一词出道不久，在大多数人的印象中，另类是年轻人的事，是率意直为，是现代的新潮和荒诞，是传统的否定和背叛。在平面广告设计中，"另类"作为一种表现的手法具有更深刻的内涵和严肃的意义，主要是指创造与众不

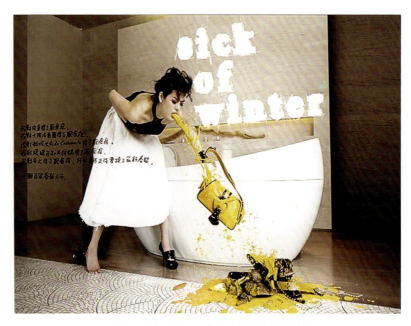

图3　台湾（地区）中兴百货平面广告设计

同的形象、打破传统桎梏的约束、突破常规印象的牵绊、改变模式化的印象，以更为新颖的、符合时代潮流的、显著个性化甚至是叛逆的视觉形象和思想内涵，标新立异，突出效果（图3）。

3. 虚拟法

虚拟法是表现非现实物象的方法，主要是指对现实世界中不存在的或只是人们想象中的事物进行具体的视觉表现，是通过满足人们的猎奇心理和展现人们内心深处不可能实现的夙愿以及心目中的理想世界来调动人们对平面广告设计作品的积极思考，通过对虚拟形象的印象留存和视觉联想，在人们获得心里满足的同时达到信息传播的目的。由于虚拟形象都是在现实生活中见不到的，在好奇心和某种需求的驱使下，更容易引起人们的注意，在平面广告设计构成的视觉所及的物象竞争中往往会处于领先的地位（图4）。

4. 艺术法

艺术法是指对平面广告设计作品的执行所采取的表现方法。平面广告设计作品的信息内容总要通过一定的方法表现出来，艺术法就是为信息内容服务的，只有把内容和方法统一起来，才能保证作品的信息价值和诉求目的。在这里，艺术法包含两重含义：一是对艺术表现手法的颠覆使用，主要是指打破人们对平面广告设计作品中所采用的各门类艺术表现方法的传统界定和习惯性认识，以逆向思维、发散思维等思维方式来表现平面广告设计作品，如油画采用国画的表现方法、平面采用立体的表现方法等，让人们对这些表现手法在长时间的习惯认识中感觉到眼前一亮，达到最快的视觉吸引。二是对艺术表现手法的综合使用。艺术的门类众多，表现方法也是举不胜举，每种表现方法都会对平面广告设计作品产生特殊的艺术风格。特色或风格是吸引人们对平面广告设计作品关注的重要视觉要素，因此艺术表现手法的综合使用就是对艺术特色和艺术风格的综合使用，这种使用是建

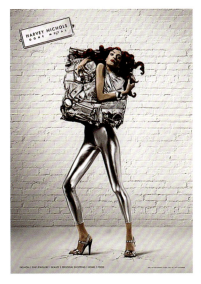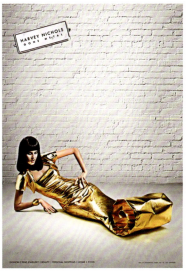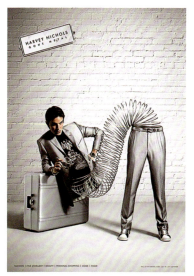

图 4　Harvey Nichols 平面广告设计

立在对多种艺术表现手法充分了解和熟练掌握基础上的，否则很难达到"视觉冲击力"的要求。

5. 突显法

突显法是指在平面广告设计中，对主体对象或对象的显著特征、局部细节、优势形象等视觉元素或信息元素强化视觉表现，忽略影响主体的其他视觉元素或信息元素，形成主体对象的统治和排他地位，是以主体对象最显著的、最引人瞩目的、最具有差异化的、最与众不同的独特信息内容，经过突出显示的表现手法来引起受众的兴趣，以强烈的视觉效果引起关注，并通过主体形象的突出地位来传达相应的设计信息。

"视觉冲击力"的表现方法有很多，这里介绍的只是冰山一角，但不论哪一种方法都不能脱离对"视觉冲击力"的正确理解，都必须建立在方法、内容、效果、价值、目的等统一的基础上，并且在方法的使用过程中，彼此之间是相互联系、相互补充的。它们并不是独立的个体，它们需要彼此的配合才能更好地发挥"视觉冲击力"的作用，才能使平面广告设计作品真正承担起信息使者的重任，达到信息传播的目的。

在对平面广告设计的理解中，"视觉冲击力"不是简单意义上的视觉印象和视觉效果，它所揭示的是对平面广告设计作品优劣的审美过程、终极目的等进行积极思考的动力，从本质上讲，"视觉冲击力"实际上是藉由视觉捕获的视觉印象所造成的"情感冲击力"，是由于所展现的对象的感染力而由内向外散发出的令人或感动、或兴奋、或赞叹、或享受、或同情、或钦佩等的情感流露、内心表白、无限联想和潜在思维等。

"视觉冲击力"不仅仅是衡量一件平面广告设计作品优劣的重要尺度，同时也是实现平面广告设计作品的审美效果和设计目的的重要手段。正确理解"视觉冲击力"的内涵和意义，是正确使用"视觉冲击力"的基本条件，只有真正地、正确地解读"视觉冲击力"，才能更好把握平面广告设计作品的真正价值，从而让"视觉冲击力"的评判标准和表现手段更好地服务于平面广告设计，使平面广告设计的创作水平和作品质量得到更大的提高。

作品名称─新鲜好味逃不掉之虾篇

「老東吳食府」
新鲜好味逃不掉

作品名称—新鲜好味逃不掉之蟹篇

「老東吳食府」
新鮮好味逃不掉

作品名称　苏州印象之书香门第

The 28th Session of the World Heritage Committee

作品名称 | 一井一景

壹井·壹景
A WELL IS A SIGHT

目前古苏州散落于古城街巷深处或民居院内的古井多达630余口，较为著名的十大名井分别为：

众多的"钱寿泉"、养育巷的"青石古井"、高仕巷的"轮寿泉"、盘门前的"八旗古井"、朱仕咏巷的"陈王阁急泉"、天军前的"灵源泉"、古文路的"官井"、史家巷书院苍门的"庆泉"、石板街的"流池油泉"、玄妙现东瓣门的"怀德泉"。

作为苏州古井代表的十大名井，它们不仅见证了苏州历史文化的发展历程，更成了为今天不可多得的历史文化景观，可谓是一井一景。

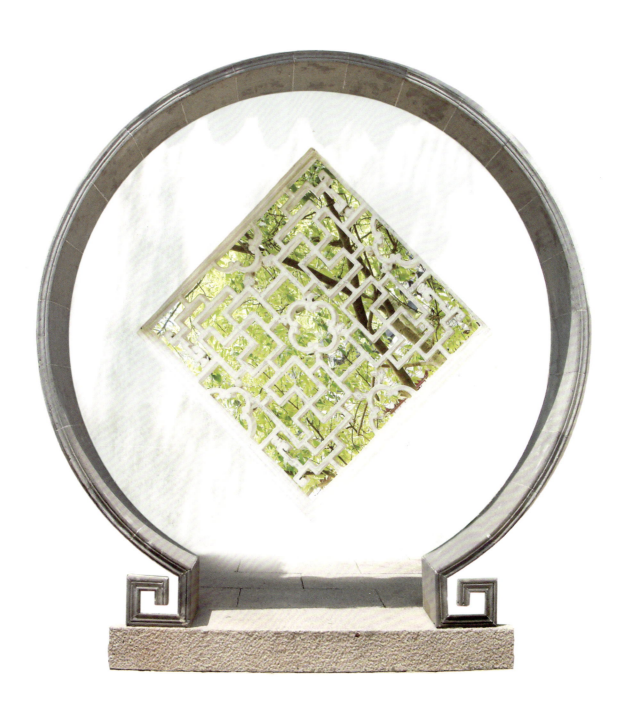

作品名称 | 世界遗产 文化天成

作品名称丨开启苏州

開啓蘇州
The 28th Session of the World Heritage Committee

苏州古典园林的许多主人除了是富有的官商，更多的是功成名就而身退拥有资产财富和雅士之物的雅会地位较他们的生活理念和相融合形成了富足的坑洼文学艺术和情操涵养无论是吟清风雅雅游闲选择苏州担纲了建造生活利益这主角构架了层出书香门第

公元贰零零陆年题记

作品名称—苏州云墙

【雲墙】

欣赏苏州园林时当要选入一种意境无比的清幽，月光在云纸一般的云墙上将轻曳的树影，勾勒成动人的水墨画，许是在此时又漾乞一声，青蛙自荷叶上跳入水中的响动，欣赏园林之境不是用眼细微很深地一种心态是无法进入角色的

作品名称 | 选择苏州

选择苏州

SELECT SUZHOU

Select Suzhou 2006

蘇·州·之·韵

蘇·州·之·韵

作品名称｜水墨江南

作品名称 | 文房四宝

作品名称 — 情调苏州之在苏州系列

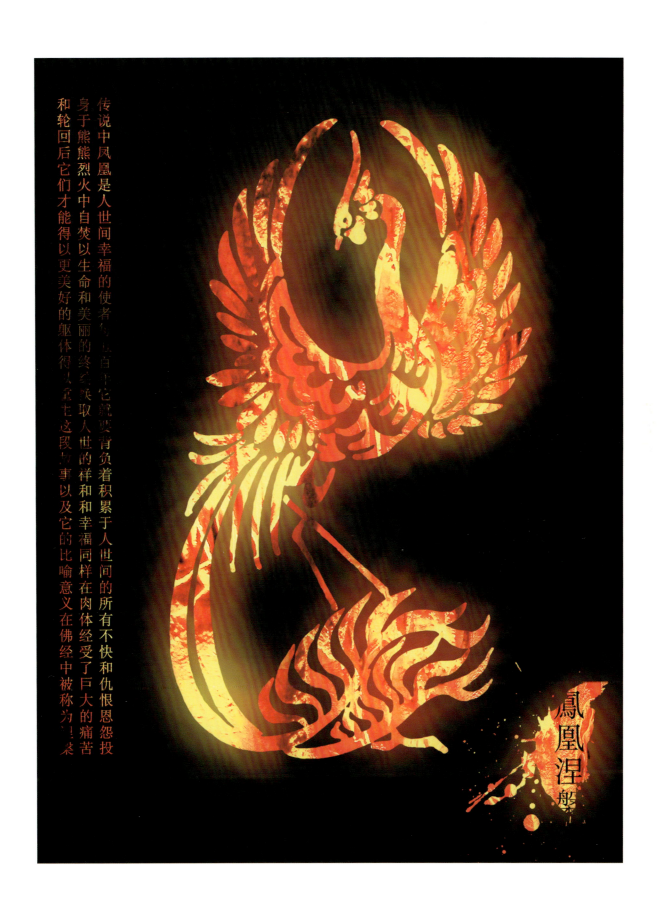

作品名称—凤凰涅槃

传说中凤凰是人世间幸福的使者,每五百年,它就要背负着积累于人世间的所有不快和仇恨恩怨,投身于熊熊烈火中自焚,以生命和美丽的终结换取人世的祥和和幸福。同样在肉体经受了巨大的痛苦和轮回后,它们才能得以更美好的躯体得以重生。这段故事以及它的比喻意义在佛经中被称为"涅槃"。

鳳凰涅槃

作品名称 | 发展循环经济 福泽子孙后代

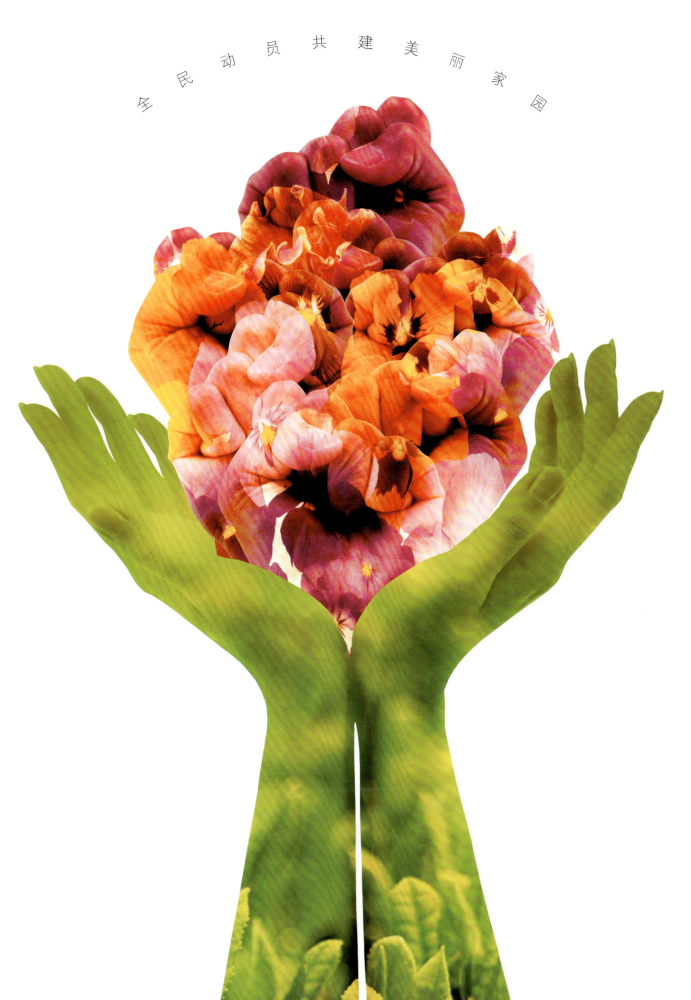

爲

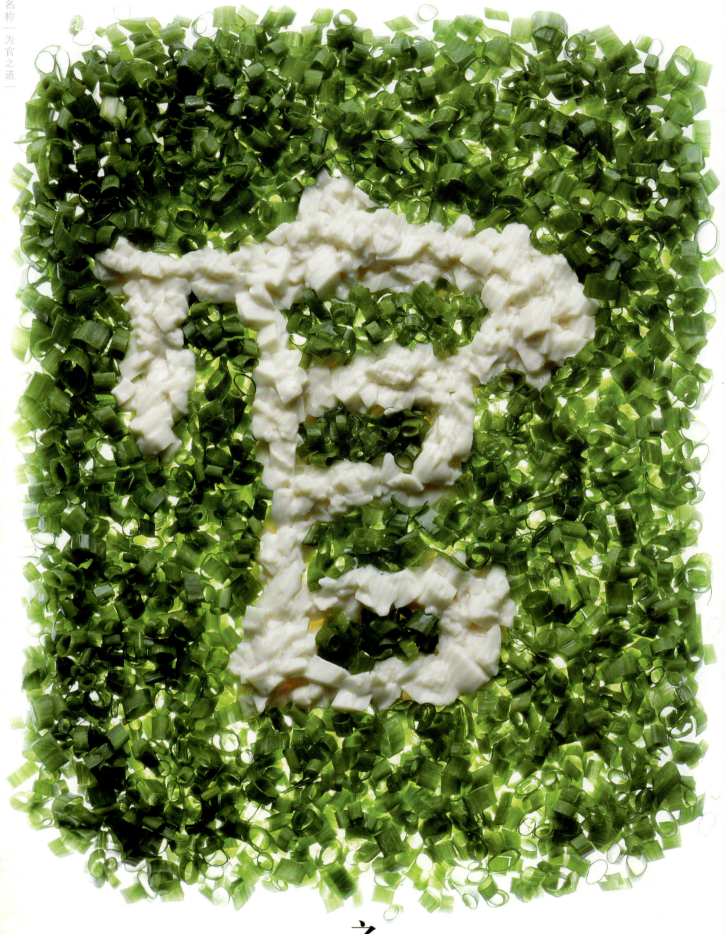

之道

| 正 大 光 明 ‖ 普 照 社 会 |

作品名称｜正大光明 普照社会

廉能正立　必長存

廉
正

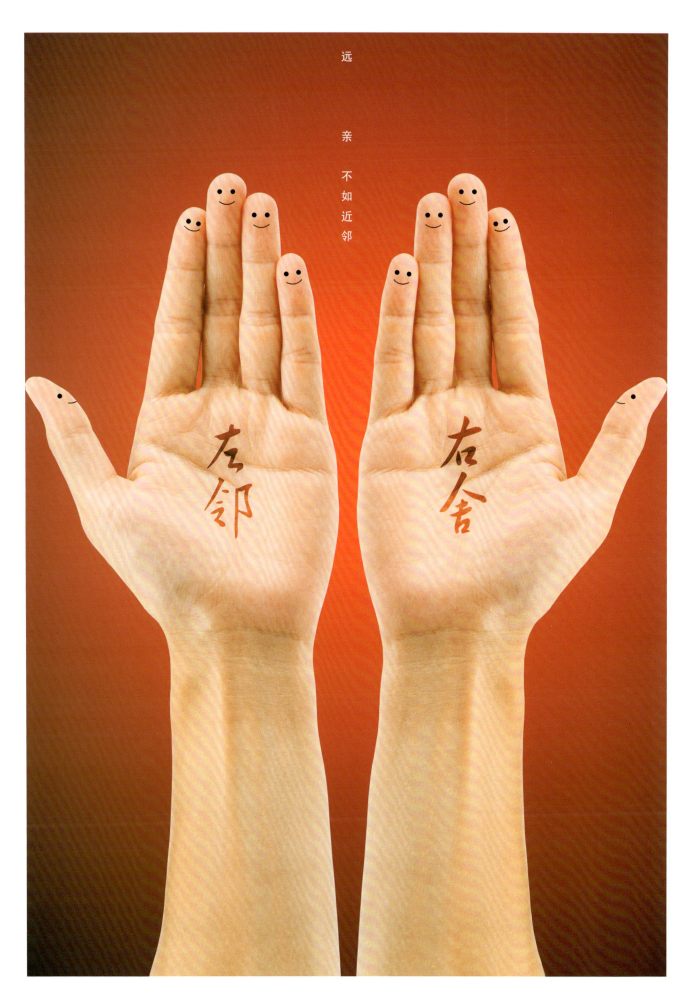

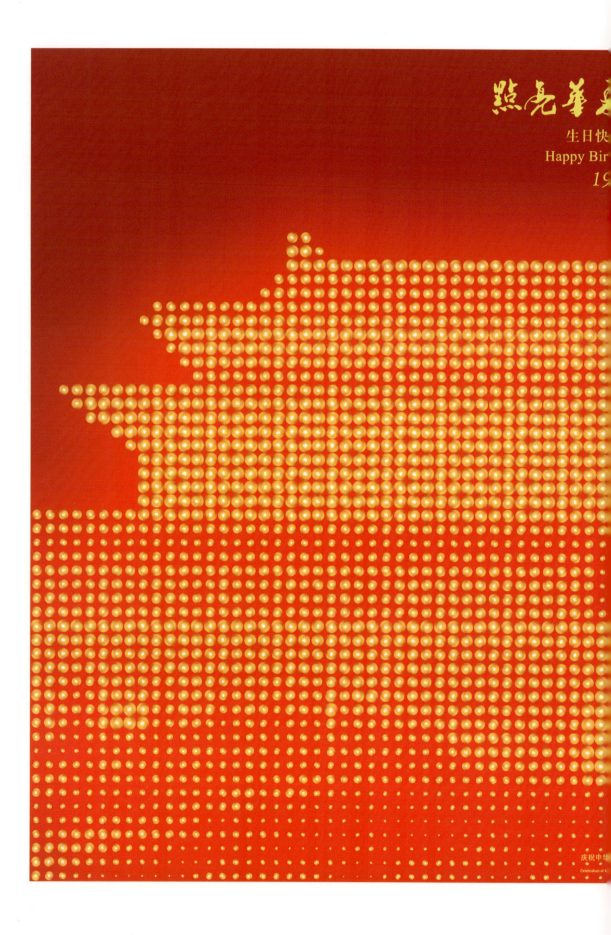

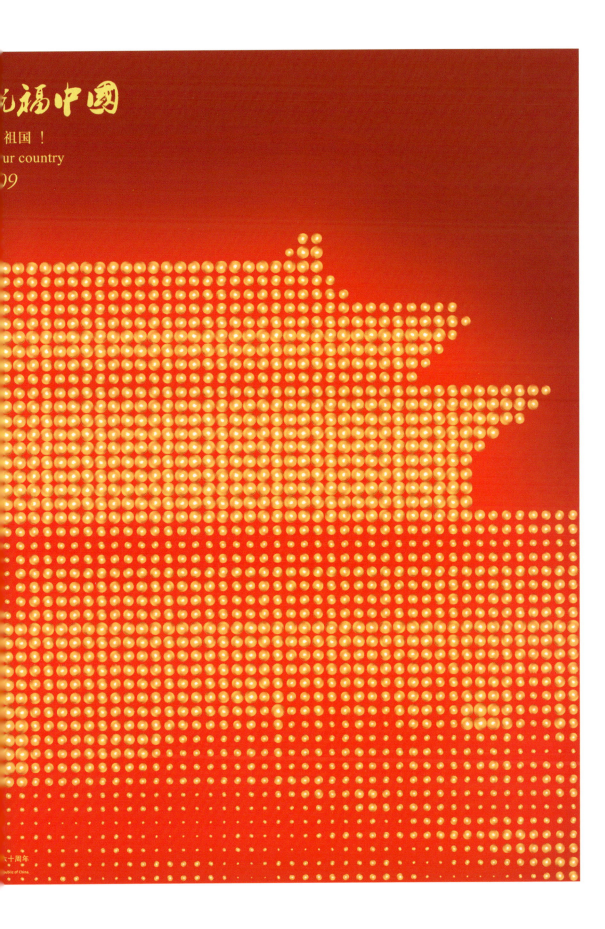

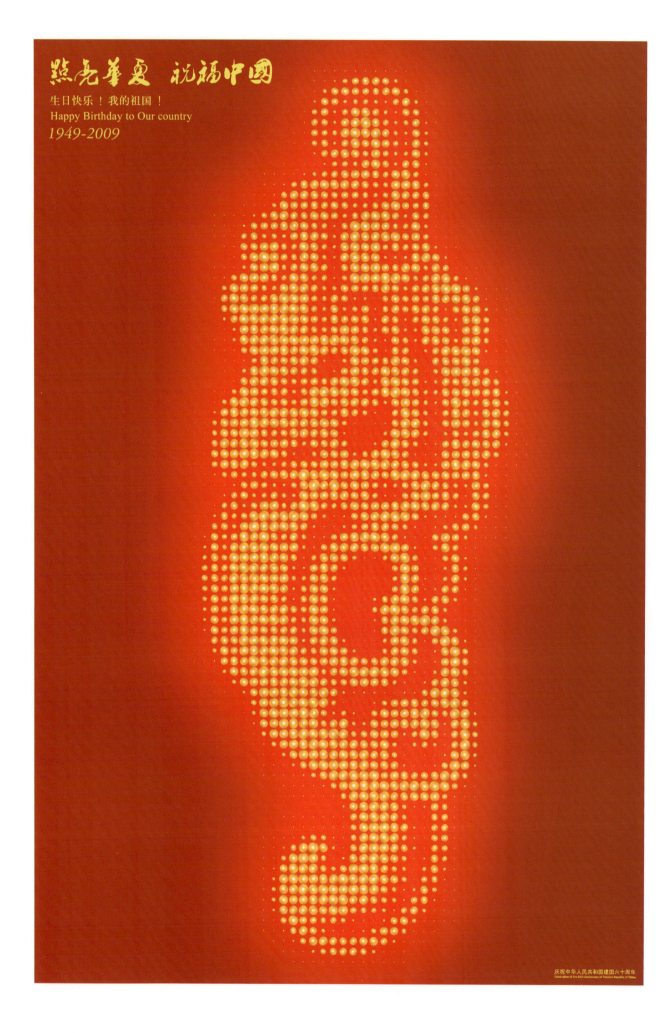

点亮华夏 祝福中国

生日快乐！我的祖国！
Happy Birthday to Our country
1949-2009

点亮华夏 祝福中国

生日快乐！我的祖国！
Happy Birthday to Our country
1949-2009

作品名称　点亮华夏 祝福中国之长城篇

作品名称 | 富贵吉祥遍五洲

作品名称 飞龙在天

053

作品名称―五谷丰登

PEACE 和平1213

作品名称｜扭曲的太阳

南京大屠杀（日语：南京虐杀事件、南京大虐杀）是日本侵华战争初期日本军国主义在中华民国首都南京犯下的大规模屠杀、强奸以及纵火、抢劫等战争罪行与反人类罪行。日军暴行的高潮从1937年12月13日攻占南京开始持续了6周，直到1938年2月南京的秩序才开始好转。据第二次世界大战结束后远东国际军事法庭和南京军事法庭的有关判决和调查，在大屠杀中有20万以上乃至30万以上中国平民和战俘被日军杀害，南京城被日军大肆纵火和抢劫，致使南京城被毁三分之一，财产损失不计其数。1937年七七事变后，日本展开全面侵略中国的大规模战争。同年8月13日至11月12日在上海及周边地区展开淞沪会战。战役初期，日军于上海久攻不下，但日军进行战役侧翼机动，11月5日在杭州湾的全公亭、金山卫间登陆，中国军队陷入腹背受敌的形势，战局急转直下；11月8日蒋中正下令全线撤退；11月12日上海失守，淞沪会战结束。1937年11月，国民革命军在淞沪会战中失利，上海被日本占领后，日军趁势分三路急向南京进犯。中国方面就此开始准备在上海以西仅300余公里的首都南京的保卫作战，由于下达撤退命令过于仓促，后方国防工事交接发生失误，随着日军轰炸机的大范围轰炸，撤退演变为大溃败，虽然锡澄线上的江阴保卫战对阻止日军海军逆江而上进犯内地有重要意义，但南都的快速陷落使锡澄国防线基本没有发挥作用，使北路日军主力一路顺利到达南京。中华民国首都南京处于日军的直接威胁之下。由于从上海的撤退组织的极其混乱，中国军队在上海至南京沿途未能组织起有效抵抗。中国将领唐生智力主死守南京，主动请缨指挥南京保卫战，11月20日国民政府宣布迁都重庆。1937年11月9日，上海全部失陷。此时，国民政府开始准备在上海以西300余公里的首都南京的保卫作战。12月1日，日军攻占江阴要塞，同日，日军下达进攻南京的作战命令，南京保卫战开始。1937年12月2日江阴防线失守中国海军主力第一舰队和第二舰队在中日江阴海战中被全数击沉，作为南京国民政府唯一一道拱卫京畿的水上屏障尽失。1937年12月10日日军发起总攻，12月12日唐生智下达突围、撤退命令，中国军队的抵抗就此瓦解。12月13日日军攻入南京，开始了长达数星期的南京大屠杀。从1937年8月到11月，中国军队在上海与日本上海派遣军已经进行了近三个月惨烈而胶着的战争。战事在日本第10军从杭州湾登陆之后急转直下，侧后被袭的中国守军全线撤退。在日军的迅猛追击下，中国军队的撤退变成了无比混乱的溃逃。中国统帅部此时深感事态严重，在17日和18日三次开会讨论南京防御的问题。会议上多数将领认为部队亟需休整，而南京在军事上无法防御，建议仅仅作象征性的抵抗，只有唐生智以南京是国家首都、孙中山陵寝所在，以及国际观瞻和掩护部队后撤等理由，主张固守南京。中国最高统帅蒋介石期望保卫首都的作战对纳粹德国的外交调停有利，并且以为能够等到苏联的军事介入。出于内政和外交上的考虑，蒋介石最终采纳了唐生智的建议，决定"短期固守"南京1至2个月，于11月26日任命唐（阶级上将）为南京卫戍军司令长官，负责南京保卫战。副司令长则为罗卓英及刘兴。根据坚守南京的决策，中国统帅部在12月initially日军接近南京城之前共调集了13个师又15个团共10万余人（一说约15万人）的部队保卫南京。这些部队中有很多单位刚刚经历了在上海的苦战和之后的大溃退，人员严重缺编且士气相当低落，而新补充的数万士兵大多没有完成训练。唐生智多次公开表示誓与南京城共存亡，对蒋介石则承诺没有命令决不撤退，为了防止部队私自过江撤退，唐生智采取了背水死战的态度。他下令各部队把控制的船只交给司令部，又将下关至浦口的两艘渡轮撤往武汉，还命令第36师封锁从南京城退往下关码头的唯一通道挹江门，这一"破釜沉舟"的命令给后来的悲剧性撤退埋下了隐患。1937年11月20日，中国国民党政府发表《国民政府移驻重庆宣言》，政府机关、学校纷纷迁往内地，很多市民也逃离了南京，在6月有101.5万城乡居民的南京，到了12月初的常住人口据估计还有46.8万至56.8万人，这还不包括军人和从前方逃亡到南京的难民。22日，本着人道主义精神留在南京的二十多位西方侨民成立了南京安全区国际委员会，他们提出在南京城的西北部设立一个给平民躲避炮火的安全区。29日，南京市市长宣布承认安全区国际委员会，并为安全区提供粮食、资金和警察。唐生智还承诺将部队撤出安全区。1937年12月5日，国际委员会收到日本政府模棱两可的回复，随即开始了安全区的工作。1937年12月8日，日军全面占领了南京外围一线防御阵地，开始向外廓阵地进攻。11日晚，蒋介石通过顾祝同电告唐生智"如情势不能久持时，可相机撤退"。12日，日军第6师团一部突入中华门但未能深入，其余城垣阵地还在中国军队手中。负责防守中华门的第88师长孙元良擅自带部分部队向下关逃跑，虽被第36师师长宋希濂劝阻返回，但已经造成城内混乱。下午，唐生智仓促召集师以上将领布置撤退，按照撤退部署，除第36师掩护司令部和直属部队从下关渡江以外，其他部队都要从正面突围，但唐生智担心属于中央军嫡

系在突围中损失太大，又口头命令第87、88师、第74军和教导总队"如不能全部突围，有轮渡时可过江"，这个前后矛盾的命令使中国军队的撤退更加混乱。会议结束后，只有属于粤系的第66军和第83军在军长叶肇和邓龙光带领下向正面突围，在付出巨大代价后成功突破日军包围，第159师代师长罗策群战死。其他部队长官大多数没有向下完整地传达撤退部署，就各自抛下部队仓皇乘事先控制的船只逃离。这些部队听说长官退往下关，以为江边已经做好了撤退准备，于是放弃阵地涌向下关一带。负责封锁挹江门的第36师没有接到允许部队撤退的命令，和从城内退往下关的部队发生冲突，很多人被打死或踩死。12日晚，唐生智与司令部成员乘坐事先保留的小火轮从下关煤炭港逃到江北，此后第74军一部约5000人以及第36师也从煤炭港乘船过江，第88师一部和第156师在下关乘自己控制的木船过江。逃到下关的中国守军已经失去建制，成为混乱的散兵，其中有些人自己扎筏过江，很多人淹死、或是被赶到的日军射杀在江中。大部分未能过江或者突围的中国士兵流散在南京街头，不少人放弃武器，换上便装躲入南京安全区。13日晨，日军攻入南京城。进城兵力约50000，执行军纪维持的宪兵却仅有17人的日军除了个别地或小规模地对南京居民随时随地任意杀戮之外，日军方面，特别是解除了武装的南京警备队进行若干次大规模的"集体屠杀"。大规模屠杀方法有机枪射杀、集体活埋等，手段极其残忍。12月15日（日军占领第3天）：已放下武器的中国警察人员3000余人被集体驱赶至汉中门外用机枪密集扫射，多当场遇难，负伤未死者亦与死者尸体同样遭受焚化。夜，解往鱼雷营的中国平民及已解除武装的中国军人9000余人被日军屠杀，又在宝塔桥一带屠杀3万余人。在中山北路防空壕附近枪杀200人。12月16日（日军占领第4天）：位于南京安全区内的华侨招待所中躲避的中国男女难民5000余人被日军集体押往中山码头，双手反绑，排列成行。日军用机枪射杀后，弃尸于长江以毁尸灭迹。5000多人中仅白增荣、梁廷芳二人于中弹负伤后泅至对岸，得免于死。日军在四条巷屠杀400余人，在阴阳营屠杀100多人。12月17日（日军占领第5天）：中国平民3000余人被日军押至煤炭港下游江边集体射杀，在放生寺、慈幼院避难的400余中国难民被集体射杀。12月18日（日军占领的第6天）夜，下关草鞋峡。日军将从南京城内逃出被拘囚于幕府山的中国难民男女老幼共57418人，除少数已被饿死或打死，全部用铅丝捆扎，驱集到下关草鞋峡，用机枪密集射杀，并对倒卧血泊中尚能呻吟挣扎者以乱刀砍戮。事后将所有尸骸浇以煤油焚化，以毁尸灭迹。此次屠杀仅有伍长德一人被焚未死，得以逃生。大方巷难民区内日军射杀4000余人。1937年12月13日，《东京日日新闻》（即现在《每日新闻》）报道两名日本军官的"杀人竞赛"。日军第十六师团中岛部队两个少尉军官向井敏明和野田毅在其长官鼓励下，彼此相约"杀人竞赛"，商定在占领南京时，惟先杀满100人为胜者。他们从句容杀到汤山，向井敏明杀了89人，野田毅杀了78人，因皆未满100，"竞赛"继续进行。12月10日中午，两人在紫金山下相遇，彼此军刀已砍缺了口。野田谓杀了105人，向井谓杀了106人，又因确定不了是谁先达到100人之数，决定这次比赛，不分胜负，重新比赛谁先杀150名中国人。这些暴行都一直在报纸上图文并茂连载，被称为"皇军的英雄"。日本投降后，这两个战犯终以在作战期间，共同连续屠杀俘虏及非战斗人员"实为人类蟊贼，文明公敌"的罪名在南京执行枪决。据1946年2月中国南京军事法庭查证：日军集体大屠杀28案，19万人，零散屠杀858案，15万人。日军在南京进行了长达6个星期的大屠杀，中国军民被枪杀和活埋者达30多万人。日军侵占南京期间强奸了成千上万的妇女，他们不分昼夜并在受害妇女的家人面前施行强暴。有些妇女被日军强奸了好几次，往往有妇女受不住日军的折磨而死。除此之外，日军还强迫其伦行为。估计当时发生的强暴案可能超过20,000宗。中华民族在经历这场血泪劫难的同时，中国文化珍品也遭到了大掠夺。据查，日本侵略者占领南京以后，派出特工人员330人、士兵367人、苦工830人，从1938年3月起，花费一个月的时间，每天搬走图书文献十几卡车，共抢去图书文献88万册，超过当时日本最大的图书馆东京上野帝国图书馆85万册的藏书量。据统计，国际红十字会在南京城内外掩埋尸体总计43,121具，南京红十字会收埋22,371具，慈善机构崇善堂收埋112,267具，慈善机构同善堂共埋了7,000余具，鸡鹅巷清真寺王寿仁以"南京回教公会掩埋队"名义掩埋回族尸体400余具。仅此5个慈善团体收埋尸体就达18.5万余具。另有中国平民芮芳缘、张鸿儒组织难民30余人掩埋尸体7,000余具；湖南木商盛世征雇工，收埋上新河地区死难者遗体28,730具。南京沦陷前，日军曾在上海、苏州、嘉兴、杭州、绍兴、无锡、常州等地屠杀平民。有日本部分历史学家曾怀疑中方声称的三十万被杀平民，实际上包括了南京以外被杀的华东人口。中国历史学家认为若华东地区被杀人口也计算在内的话，总数可能高达一百万人。

1937

南京大屠杀（日语：南京虐杀事件、南京大虐杀）是日本侵华战争初期日本军国主义在中华民国首都南京犯下的大规模屠杀、强奸以及纵火、抢劫等战争罪行与反人类罪行。日军暴行的高潮从1937年12月13日攻占南京开始持续了6周，直到1938年2月南京的秩序才开始好转。据第二次世界大战结束后远东国际军事法庭和南京军事法庭的有关判决和调查，在大屠杀中有20万以上乃至30万以上中国平民和战俘被日军杀害，南京城被日军纵火和抢劫，致使南京城被毁三分之一，财产损失不计其数。1937年七七事变后，日本展开全面侵略中国的大规模战争。同年8月13日至11月12日在上海及周边地区展开淞沪会战。战役初期，日军于上海久攻不下，但日军进行战役侧翼机动，11月5日在杭州湾的全公亭、金山卫间登陆，中国军队陷入腹背受敌的形势，战局急转直下；11月8日蒋中正下令全线撤退；11月12日上海失守，淞沪会战结束。1937年11月，国民革命军在淞沪会战中失利，上海被日本占领后，日军趁势分三路急向南京进犯。中国方面就此开始准备在上海以西仅300余公里的首都南京的保卫作战，由于下达撤退命令过于仓促，后方国防工事交接发生失误，随着日军轰炸机的大范围轰炸，撤退演变为大溃败，虽然锡澄线上的江阴保卫战对阻止日军海军逆江而上进犯内地有重要意义，但南部无锡的快速陷落使锡澄国防线基本没有发挥作用。使北路日军主力一路顺利到达南京，中华民国首都南京处于日军的直接威胁之下。由于从上海的撤退组织的极其混乱，中国军队在上海至南京沿途未能组织起有效抵抗。中国将领唐生智力主坚守南京，主动请缨指挥南京保卫战，11月20日国民政府宣布迁都重庆，1937年11月9日，上海全部失陷。此时，国民政府开始准备在上海以西仅300余公里的首都南京的保卫作战。12月1日，日军攻占江阴要塞，同日，日军下达进攻南京的作战命令，南京保卫战开始。1937年12月2日江阴防线失守中国海军主力第一舰队和第二舰队在中日江阴海战中被全数击沉，作为南京国民政府唯一一道拱卫京畿的水上屏障失守。1937年12月10日日军发起总攻，12月12日唐生智下达突围、撤退命令，中国军队的抵抗就此瓦解。12月13日日军攻入南京，开始了长达数星期的南京大屠杀。从1937年8月到11月，中国军队在上海与日本上海派遣军已经进行了近三个月惨烈而胶着的战争，战事在日本第10军从杭州湾登陆之后急转直下，侧后被袭的中国守军全线撤退。在日军的迅猛追击下，中国军队的撤退变成了无比混乱的溃逃。中国统帅部此时深感事态严重，在17日和18日三次开会讨论南京防御的问题。会议上多数将领认为部队亟需休整，而南京在军事上无法防御，建议仅仅作象征性的抵抗。只有唐生智以南京是国家首都、孙中山陵寝所在，以及国际观瞻和掩护部队后撤等理由，主张固守南京。中国最高统帅蒋介石期望保卫首都的作战对纳粹德国的外交调停有利，并且以为能够等到苏联的军事介入。出于内政和外交上的考虑，蒋介石最终采纳了唐生智的建议，决定"短期固守"南京1至2个月，于11月26日任命唐（阶级上将）为南京卫戍军司令长官，负责南京保卫战。副司令长则为罗卓英及刘兴。根据坚守南京的决策，中国统帅部在12月初日军接近南京城之前共调集了13个师15个团共10万余人（一说约15万人）的部队保卫南京。这些部队中有很多单位刚刚经历了上海的苦战和之后的大溃退，人员严重缺编且士气相当低落，而新补充的数万士兵大多没有完成训练。唐生智多次公开表示誓与南京城共存亡，对蒋介石则承诺没有命令决不撤离。为了防止部队私自过江撤退，唐生智采取了背水死战的态度。他下令各部队把控制的船只交给司令部，又将下关至浦口的两艘渡轮撤往武汉，还命令第36师封锁从南京城退往下关码头的唯一通道挹江门，这一"破釜沉舟"的命令给后来的悲剧性撤退埋下了隐患。1937年11月20日，中国国民党政府发表《国民政府移驻重庆宣言》，政府机关、学校纷纷往内地，很多市民也逃离了南京。在6月有101.5万乡居民的南京，到了12月时的常住人口据估计还有46.8万至56.8万人，这还不包括军人和从前方逃亡到南京的难民。22日，本着人道主义精神留在南京的二十多位西方侨民成立了南京安全区国际委员会，他们提出在南京城的西北部设立一个给平民躲避炮火的安全区。29日，南京市市长宣布承认安全区国际委员会，并为安全区提供粮食、资金和警察。唐生智还承诺将部队撤出安全区。1937年12月5日，国际委员会收到日本政府模棱两可的回复，随即开始了安全区的工作。1937年12月8日，日军全面占领了南京外围一线防御阵地，开始向外廓阵地进攻。11日晚，蒋介石通过顾祝同电告唐生智"如情势不能久时，可相机撤退"。12日，日军第6团一部突入中华门但未能深入，其余城垣阵地还在中国军队手中。负责防守中华门的第88师师长孙元良擅自带部分部队向下关逃跑，虽被第36师师长宋希濂劝阻返回，但已经造成城内混乱。下午，唐生智仓促召集师以上将领布置撤退。按照撤退部署，除第36师掩护司令部和直属部队从下关渡江以外，其他部队都要从正面突围，但唐生智担心属于中央军嫡系在突围中损失太大，又口头命令第87师、第88师、第74军和教导总队"如不能全部突围，有轮渡时可过江"，这个前后矛盾的命令使中国军队的撤退更加混乱。会议结束后，只有属于粤系的第66军和第83军在军长叶肇和邓龙光带领下向正面突围，在付出巨大代价后成功突破日军包围，第159师代师长罗策群战死。其他部队长官大多数没有向下完整地传达撤退部署，就各自抛下部队前往江边乘事先控制的船只逃离。这些部队听说长官就在下关，以为江边已经做好了撤退准备，于是放弃阵地涌向下关一带。负责封锁挹江门的第36师没有接到允许部队撤退的命令，和从城内退往下关的部队发生冲突，很多人被打死或踩死。12日晚，唐生智与司令部成员乘坐事先保留的小火轮从下关煤炭港逃到江北，此后第74军一部约5000人以及第36师也从煤炭港乘船过江，第88师一部和第156师在下关乘自己控制的木船过江。逃到下关的中国守军已经失去建制，成为混乱的散兵，其中有些人自己扎筏过江，很多人淹死、或是被赶到的日军射杀在江中。大部分未能过江或者突围的中国士兵流散在南京街头，不少人放弃武器，换上便装躲入南京安全区。13日晨，日军攻入南京城，进城兵力约50000，执行纪维持的宪兵却仅有17人的日军除了个别地或小规模地对南京居民随时随地任意杀戮之外，还对同胞，特别是解除了武装的军警人员进行若干次大规模的"集体屠杀"。大规模屠杀方法有机枪射杀、集体活埋等，手段极其残忍。12月15日（日军占领第3天），已放下武器的中国军警人员3000余人被集体解至汉中门外用机枪集群扫射，多当场遇难。负伤未死者亦与死者尸体同样遭受焚化。夜，解往鱼雷营的中国平民及已解除武装的中国军人9000余人被日军屠杀，又在宝塔桥一带杀3万余人。在中山北路防空壕附近枪杀200人。12月16日（日军占领第4天）：位于南京安全区内的华侨招待所中躲避的中国男女难民5000余人被日军集体押往中山码头，双手反绑，排队成行。日军用机枪射杀后，弃尸于长江以毁尸灭迹。5000多人中仅白增荣、梁廷芳二人于中弹负伤后泅至对岸，得免于死。日军在四条巷屠杀400余人，在阴阳营屠杀100多人。12月17日（日军占领第5天），中国平民3000余人被日军押至煤炭港下游江边集体射杀。在放生寺、慈幼院避难的400余中国难民全被集体射杀。12月18日（日军占领的第6天）夜，下关草鞋峡，日军将从南京城内逃出被拘囚于幕府山的中国难民男女老幼共57418人，除少数已被饿死或打死，全部用铅丝捆扎，驱集到下关草鞋峡，用机枪密集扫射，并对倒卧血泊中尚能呻吟挣扎者以乱刀砍戮。事后将所有尸骸浇以煤油焚化，以毁尸灭迹。此次屠杀仅有伍长德一人被焚未死，得以逃生。大方巷难民区内日军射杀4000余人。1937年12月13日，《东京日日新闻》（即现在《每日新闻》）报道两名日本军官的"杀人竞赛"，日军第十六师团中岛部队两个少尉军官向井敏明和野田毅在其长官鼓励下，彼此相约"杀人竞赛"，商定在占领南京时，谁先杀满100人为胜者。他们从句容杀到汤山，向井敏明杀了89人，野田毅杀了78人，因皆未满100，"竞赛"继续进行。12月10日中午，两人在紫金山下相遇，彼此军刀已砍缺了口。野田谋杀了105人，向井谋杀了106人。又因确定不了是谁先达到100人之数，决定这次比赛不分胜负，重新比赛谁杀150名中国人。这些暴行都一直在报纸上图文并茂连载，被称为"皇军的英雄"。日本投降后，这两个战犯终以在作战期间，共同连续屠杀俘虏及非战中人员"实为人类蟊贼、文明公敌"的罪名在南京执行枪决。据1946年2月中国南京军事法庭查证：日军集体大屠杀28案，19万人，零散屠杀858案，15万人。日军在南京进行了长达6个星期的大屠杀，中国军民被枪杀和活埋达者30多万人。日军侵占南京期间强奸了成千上万的妇女，他们不分昼夜并在受害妇女的家人面前施行强暴。有些妇女被日军强奸了好几次，往往有妇女受不住日军的折磨而死。除此之外，日军还强迫乱伦行为。估计当时发生的强暴案可能超过20,000宗。中华民族在经历这场血泪劫难的同时，中国文化珍品也遭到了大掠夺。据查，日本侵略者占领南京以后，派出特工人员330人、士兵367人、苦工830人，从1938年3月起，花费一个月的时间，每天搬走图书文献十几卡车，共抢去图书文献88万册，超过当时日本最大的图书馆东京上野帝国图书馆85万册的藏书量。据统计，国际红十字会在南京城内外掩埋尸体总计43,121具，南京红十字会收埋22,371具，慈善机构崇善堂收埋112,267具，慈善机构同善堂共埋了7,000余具，鸡鹅巷清真寺王寿仁以"南京回教公会掩埋队"名义掩埋回族尸体400余具。仅此5个慈善团体收埋尸体就达18.5万余具。另有中国平民芮芳缘、张鸿儒组织难民30余人掩埋尸体7,000余具；湖南木商盛世征应工，收埋上新河地区死难者遗体28,730具。南京沦陷前，日军曾在上海、苏州、嘉兴、杭州、绍兴、无锡、常州等地屠杀平民。有日本部分历史学家曾怀疑中方声称的三十万被杀平民，实际上包括了南京以外杀的华东人口。中国历史学家认为若华东地区被杀人口也计算在内的话，总数可能高达一百万人。

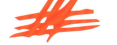

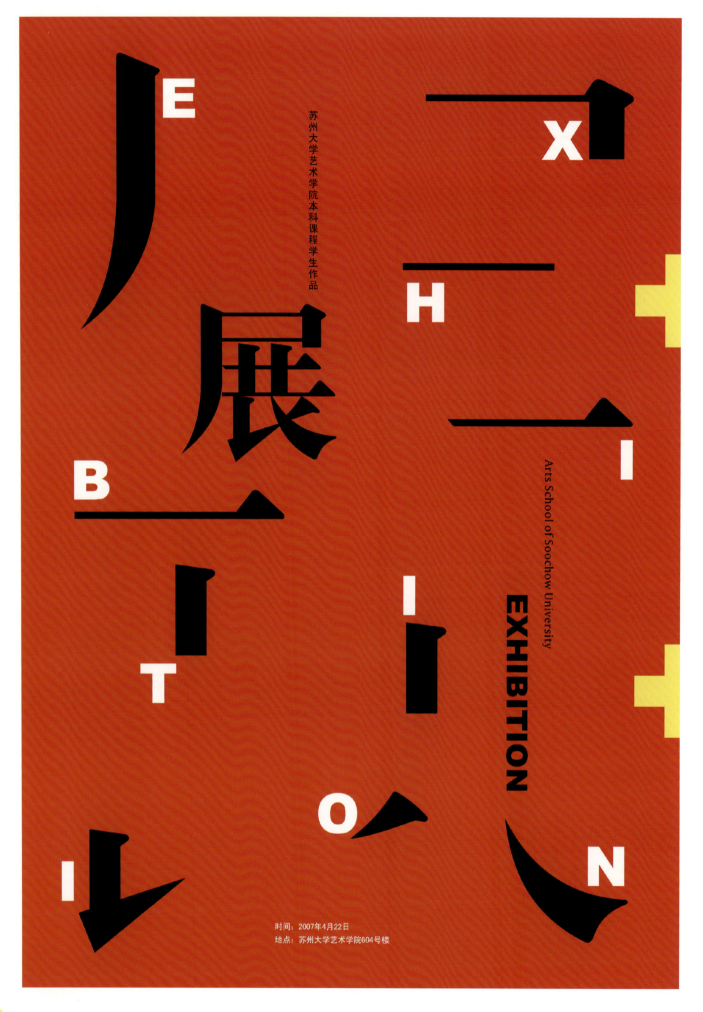

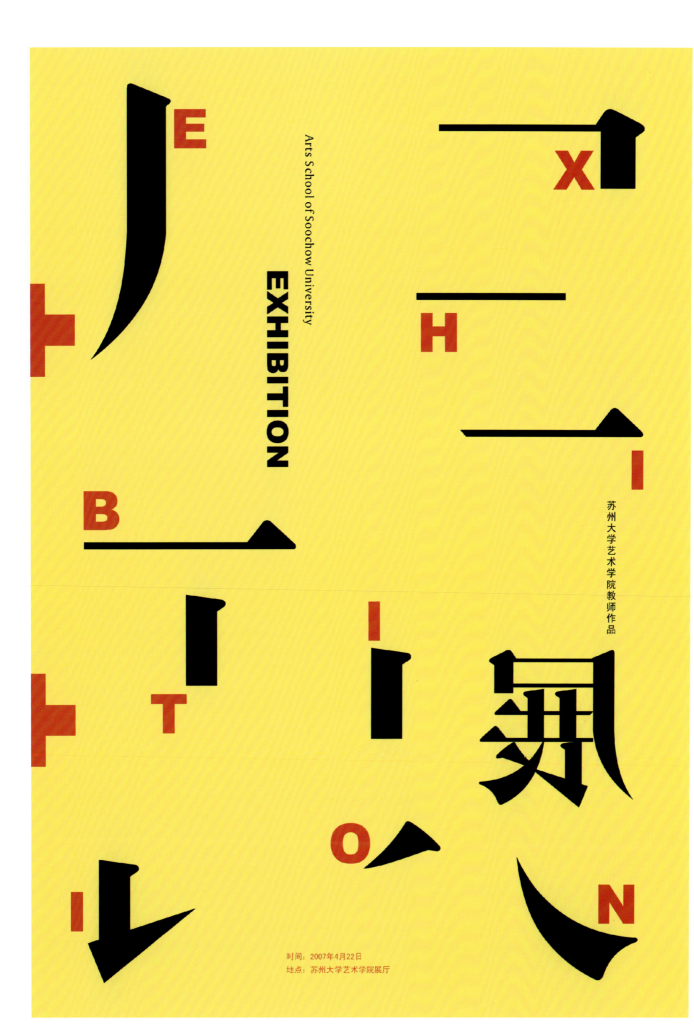

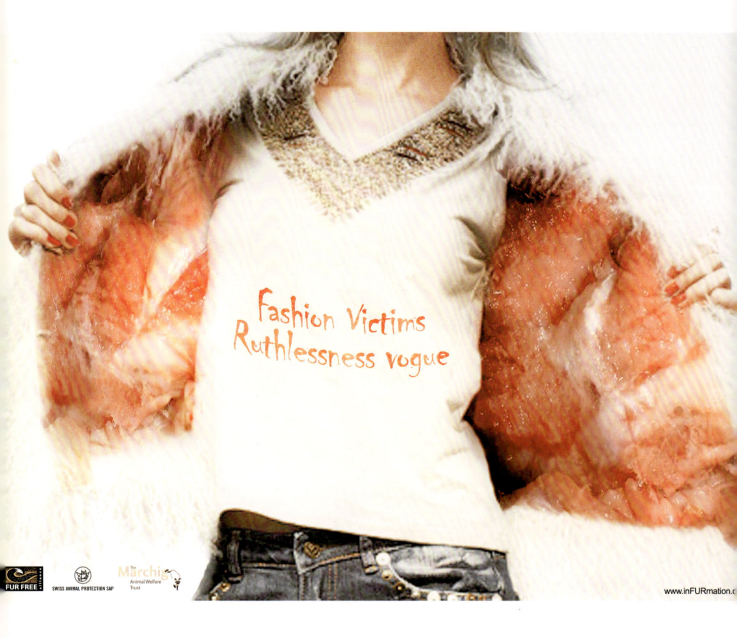

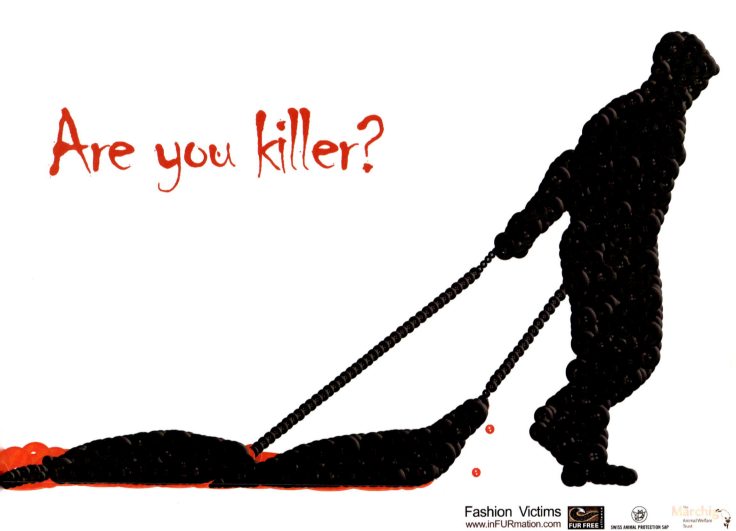

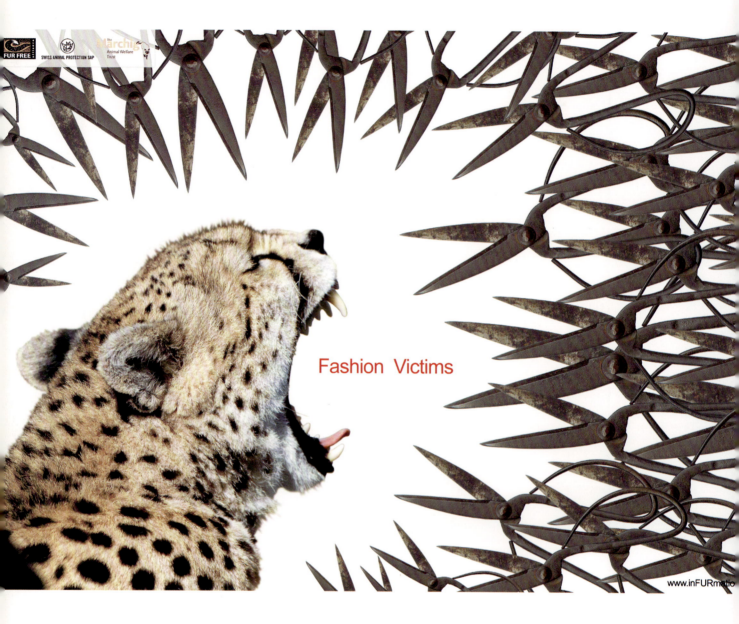

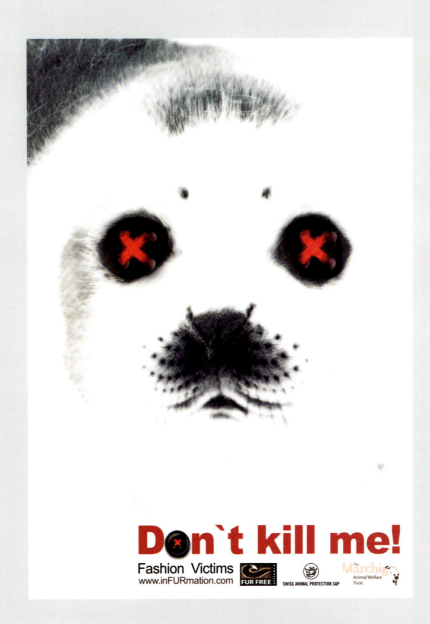

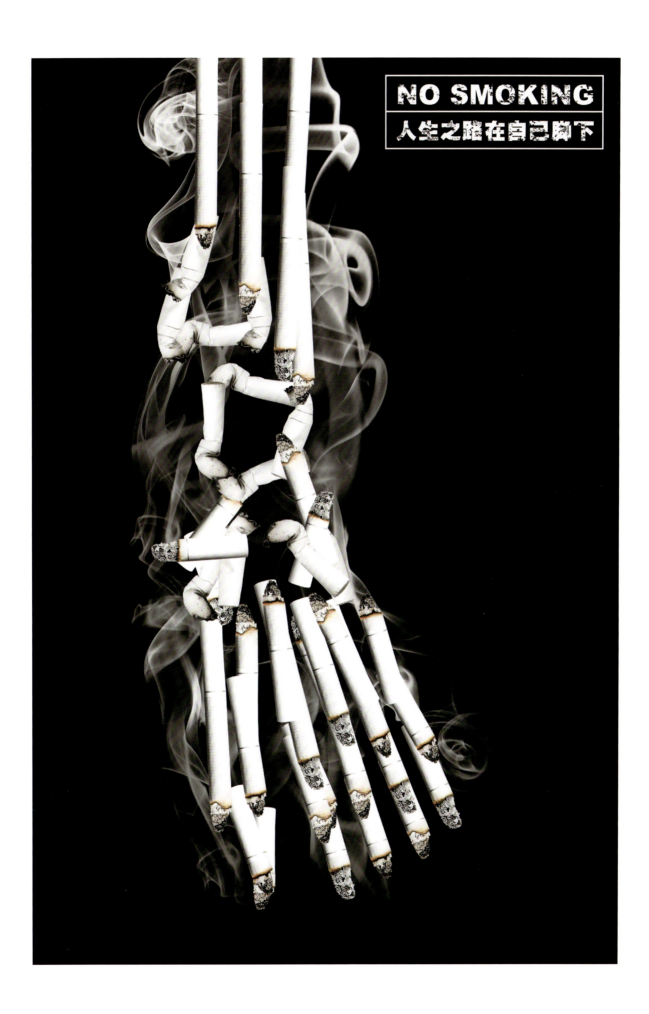

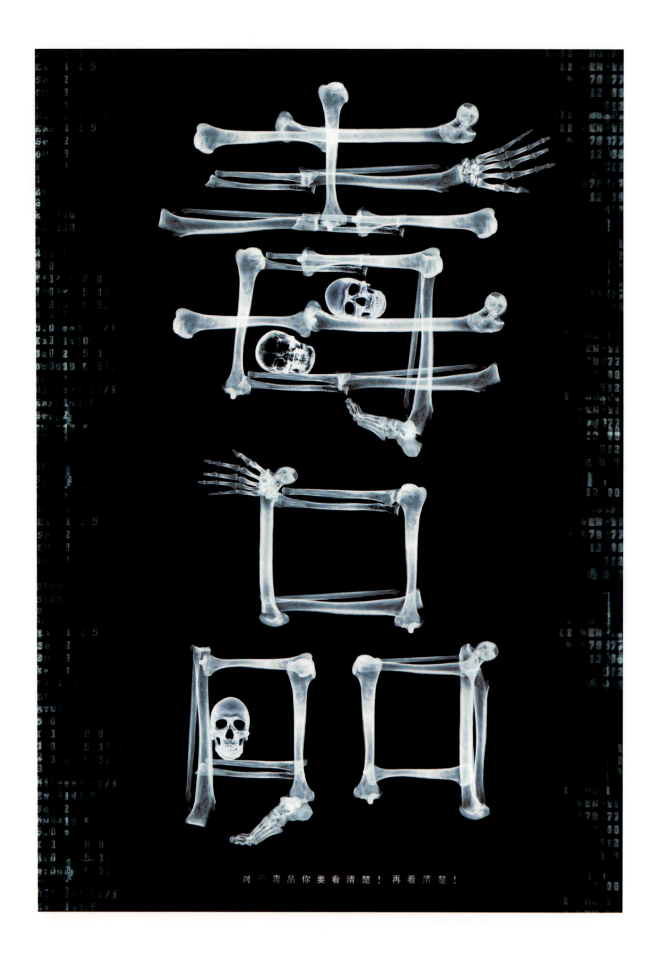

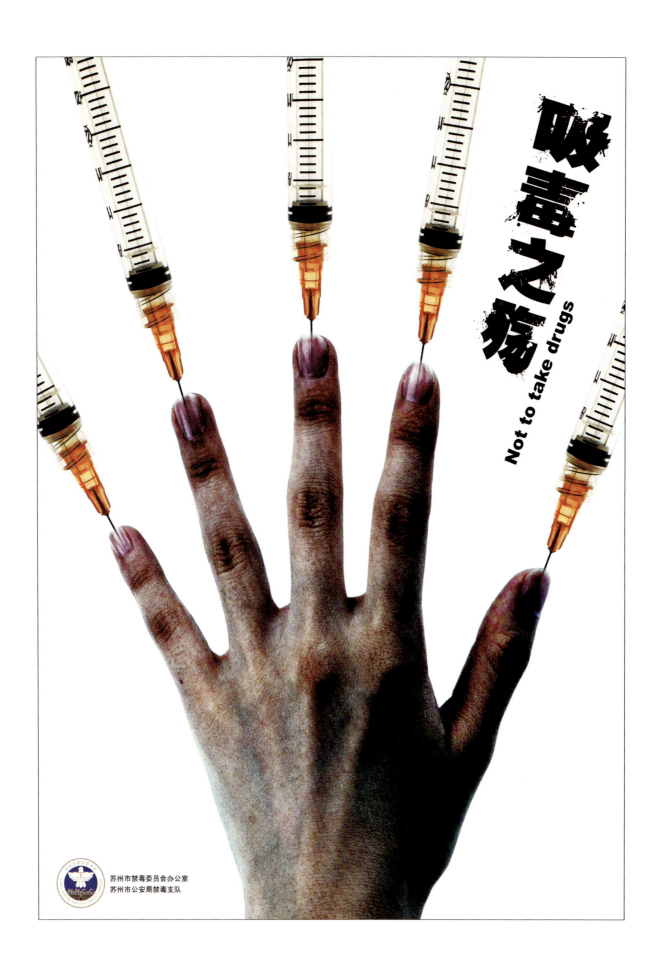

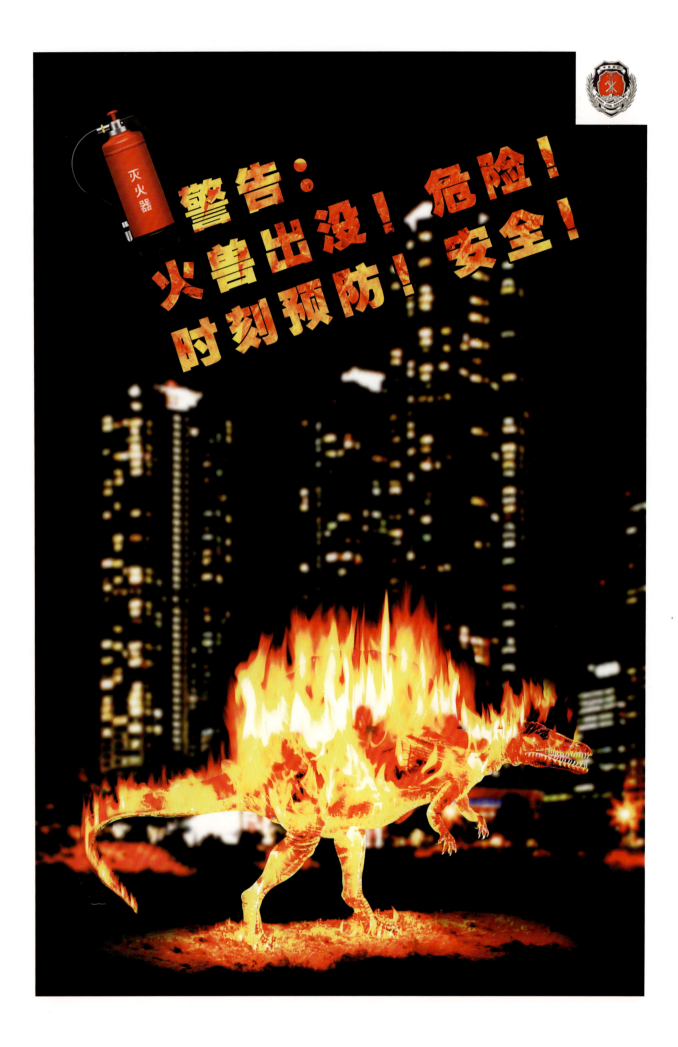

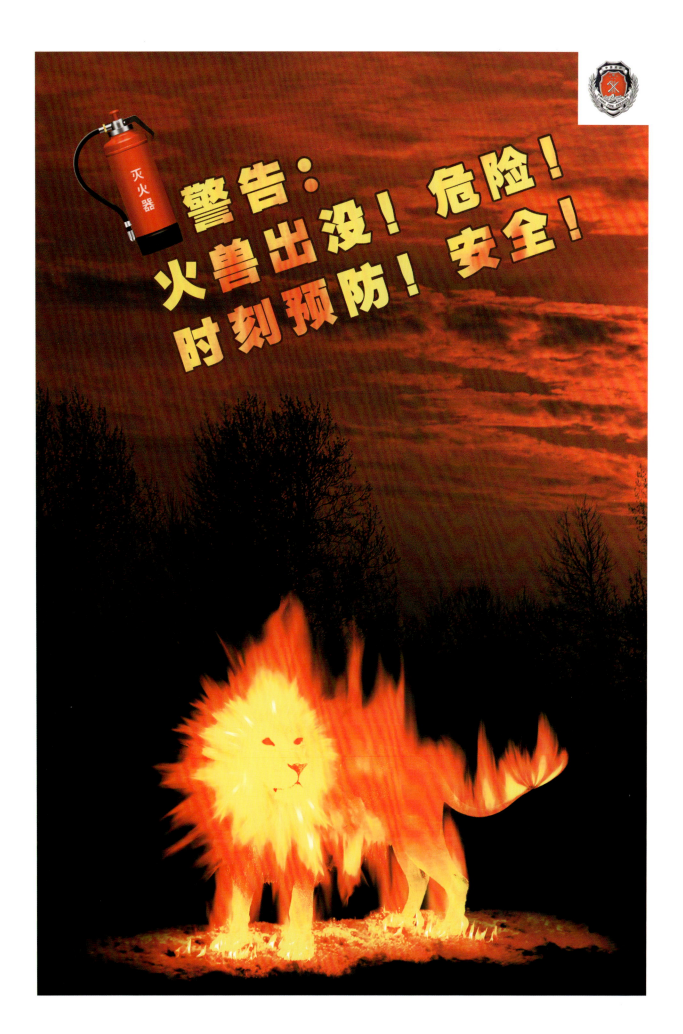

构建信息化 国际化 现代化新城区
Goujian Xinxihua Guojihua Xiandaihua Xinchengqu

构建信息化 国际化 现代化新城区
Goujian Xinxihua Guojihua Xiandaihua Xinchengqu

knowledge 知識

mark X

sport 運動

markX

【人文社区】介园位于古城区虎丘路,于城市中的人文社区。【繁华"诗"景】留园、西园、虎丘风景区散步可及,家门口的原味景致俯拾皆是。【中式建筑】介园传承中式建筑之韵,打造原味姑苏居住天堂,创造传统中式建筑、庭院、景观。

介园 典藏一份對歷史的敬慕

介是一种禅意、一种精神、一种人文的特质、一种居住的哲学/素雅简洁的传统中式建筑与姑苏人文相辅相成/水乡,是一种情韵;江南,是一种精神/介园别墅,承载着姑苏的情结、吴文化的深蕴,以建筑的方式包容人文,创造传统中式别墅,传承中式建筑之韵,构筑原味姑苏。

开发商:苏州晟地置业有限公司　　地址:苏州市东吴南路155号　　销售热线:65139257　65628653

介園 靜守一方對景致的眷戀

介園 邂逅一種對犧居的渾穆

懷石 一道景致的靈韻與詩意

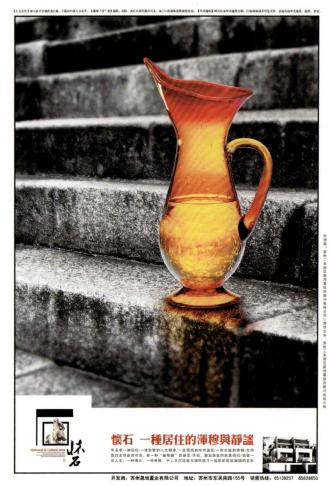

懷石 一種居住的渾穆與靜謐

【人文社区】怀石位于古城区虎丘路,于城市中的人文社区。【繁华"诗"景】留园、西园、虎丘风景区散步可及,家门口的原味景致俯拾皆是。【中式建筑】怀石传承中式建筑之韵,打造原味姑苏居住天堂,创造传统中式建筑、庭院、景观。

作品名称一怀石系列

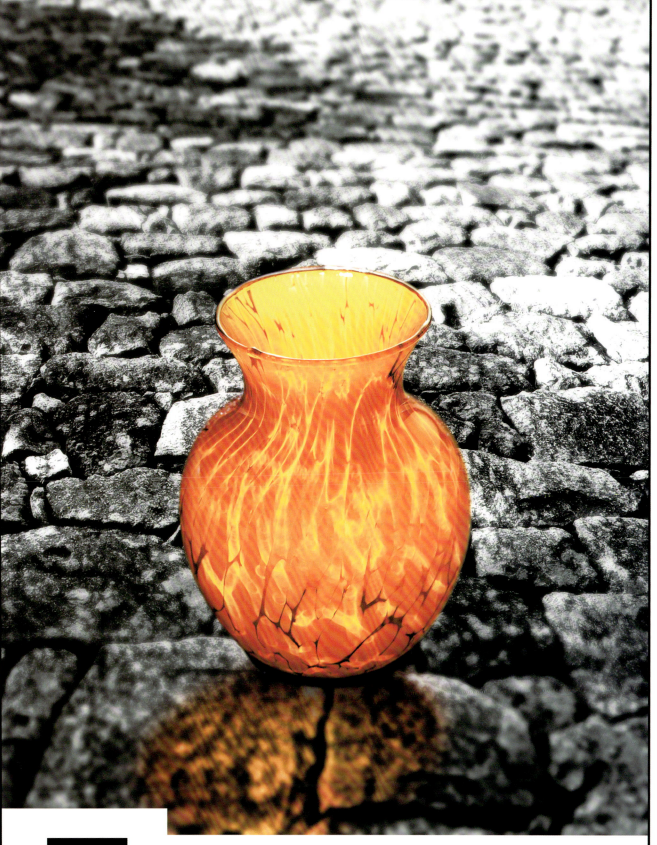

代理商:苏州工业园区新鸿嘉投资顾问有限公司⊙营销企划:苏州工业园区新鸿嘉投资顾问有限公司

懷石 一份人文的印跡與傳承

怀石是一种胸怀/一种俯仰天地的宽广/一种海纳百川的深邃/一种人文的兼容并蓄/承载着姑苏的情结、吴文化的深蕴/怀石,以建筑的方式包容人文,实现居住的人文回归/创造传统中式别墅、庭院、景观/传承中式建筑之韵,构筑原味姑苏居住天堂

开发商:苏州晟地置业有限公司　　地址:苏州市东吴南路155号　　销售热线:65139257　65628653

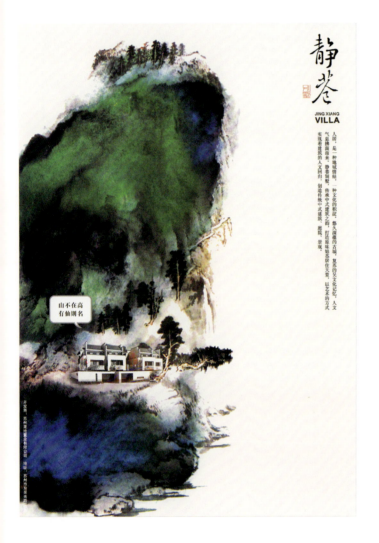
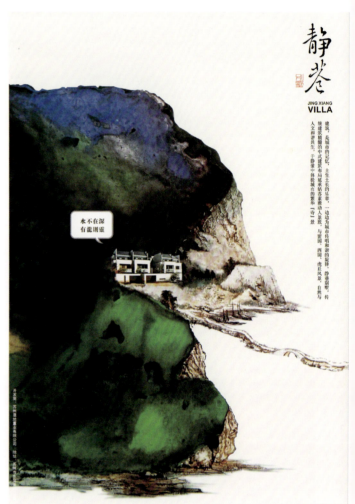

作品名称 — 静巷别墅系列

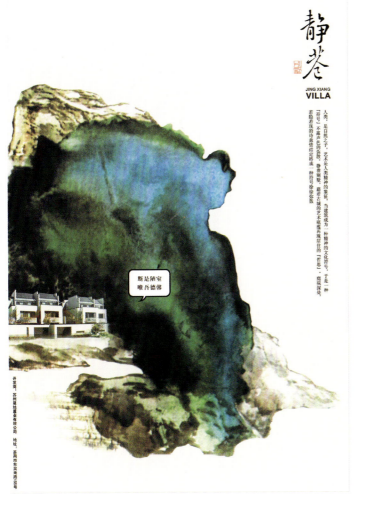

静巷
JING XIANG
VILLA

人类,是白然之子,艺术是人类精神的象征。
「符号」不断本色的涣散,静巷别墅,翻老古城的艺术破碎再现居住的「想思」,庭院深处,若隐若现的诗意情结定格成一种符号徐徐绽放

斯是陋室
唯吾德馨

开发商:苏州雅纳雅业有限公司
地址:苏州市东吴美路155号

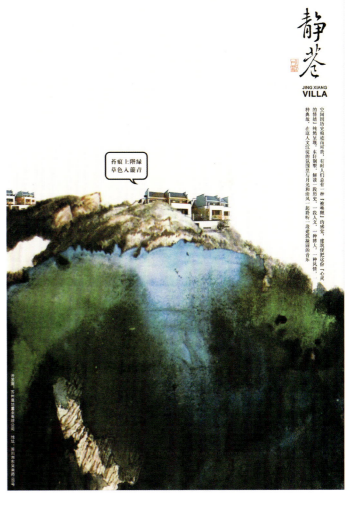

静巷
JING XIANG
VILLA

空间因历史观念而可贵,有的人自然有一种「玻璃瓶」的诱惑,建筑把这份「心灵」的情结,纯然呈现。本针别墅,一段入文,一种情,一种风情,在这儿人文沉淀的氛围里与月光和清风种族感,一起聆听一段建筑凝固的音乐

苔痕上阶绿
草色入帘青

开发商:苏州雅纳雅业有限公司
地址:苏州市东吴美路155号

标　　　　　　　志　　　　　　　设　　　　　　　计

Logo Design

标志/是企业或产品的代表符号/是一种以精炼的形象表达一定内涵的图形/也是一种由超浓缩的信息载体生成的独特的视觉语言/标志的设计经常受到许多因素的制约/其中有一种常被我们忽略的因素也会对标志的设计产生很大的影响/那就是标志的应用成本/成本是经济学中的一个概念/按照经济学的说法/从最基本的形式上来看/成本就是在资源进行交易或转换时所付出的牺牲/这种牺牲实际上就是一种投入/按照这样的成本概念/标志的应用成本可以理解为标志在应用过程中所形成的牺牲/简单地说/就是标志应用的投入/其对标志设计的影响是多方面的/但最为明显的影响是标志的色彩应用和标志的结构形式/

标志的应用成本对标志设计的影响

标志是企业或产品的代表符号，是一种以精炼的形象表达一定内涵的图形，也是一种超浓缩的信息载体生成的独特的视觉语言。标志的设计经常受到许多因素的制约，如客户的制约、产品的制约、市场的制约等。这些都是影响标志设计的最常规的因素。其实还有一种常被我们忽略的因素也会对标志的设计产生很大影响，那就是"标志的应用成本"。

一、标志应用成本的基本概念

说起"成本"我们都不陌生，它是经济学中的一个概念，按照经济学的说法："从最基本的形式上来看，成本就是当资源进行交易或转换时所形成的牺牲。"这种"牺牲"实际上就是一种"投入"。按照这样的成本概念，"标志的应用成本"可以理解为：标志在应用过程中所形成的牺牲，简单地说，就是标志应用的投入。

任何企业的经营都注重投入产出比，都希望以最小的投入获取最大的利益，因此，对于成本的控制是企业经营活动中的一个重要环节，特别是在市场竞争日趋激烈的今天，尽可能降低成本是获取利益最大化的重要手段之一。标志的应用成本在企业的整体经营中虽然所占比重很小，但从长远发展来说，日积月累下来也将会是一笔相当可观的资金，特别对于一些中小企业，影响会更为明显。解决标志的应用成本问题需要从标志的设计阶段就加以注意，在开始设计标志的时候就应该考虑到标志应用时的成本投入问题，在遵循标志设计的基本原则下，确保标志在应用过程中的成本最小化。

二、标志应用成本的基本内容

标志的应用需要一定的投入，自然会对企业追求利润最大化有一定的影响，那么标志在应用过程中到底会产生哪些成本呢？在此我们归纳为两大部分：

1. 直接成本

这是指标志在应用过程中直接投入的、看得见的成本，如资金等。

我们知道，标志最本质的作用就是展示企业或产品形象，从而帮助企业获取利润，起到一个代言人的作用。它的应用是基于宣传而进行的，宣传需要一定的媒介，当标志基于媒介宣传时便会产生成本。在众多的媒介当中我们以印刷品为例。关于印刷我们都很清楚，不同的印刷工艺会产生很大的成本差异，但这和标志的设计有什么关系呢？我们现在以印刷所涉及的成本对图1和图2两个标志的设计进行分析和比较，从中可以发现它们之间的成本差异性。

图1　　　　　　图2

目前普遍的印刷作业顺序大致为：出分色片—晒PS版—上机印刷—印后加工。在此仅就出分色片和晒PS版两个环节进行分析比较。根据图1的设计，如果将它进行分色，可分为青、品红、黄、黑四种颜色，即印刷上的C、M、Y、K；图2的设计可分为青、黄两种颜色，即C、Y。假如在同等条件下（如相同的印刷尺寸、相同的印刷数量等）印刷，前者需要出四套分色片、晒四套PS版，后者只需要各出两套，我们假设每套分色片和PS版的成本投入分别为1元/套，那么它们各自所需要的成本分别为：

图1：1元/套×4套+1元/套×4套=8元

图2：1元/套×2套+1元/套×2套=4元

以上可以看出，图1的设计形式在这两个环节中所占投入比图2多出了一倍。当然这种比较是很概括的，在实际的操作过程中，影响成本的因素是多方面的，但二者的成本差异是显而易见的，如果使用专色印刷或其他特殊的印刷工艺，其成本的差异可能更大。

类似这样由于标志的原因而使印刷品成本增加的情况，在我们的设计工作过程中经常会碰到。有些标志设计得很复杂或很不合理，无法采用单色表达或采用单色表达会影响标志效果和丧失标志的内涵，从而只能使用多色，那么它的应用成本必然会增加。比如印刷一本产品说明书或样本，如果整个内容都是黑白效果，就要求标志能以黑白（单色）的形式表现，这样用一个黑版就可以解决问题，成本也很低；如果标志不能用单色只能用彩色，那么原来的单色印刷就变成了四色印刷，成本也随之增加，如果每个页面都有这样的标志，成本的增加会更大。再比如，目前市场上许多家用电器的外包装，特别是冰箱、彩电等大件商品的外包装箱，为了降低成本基本上都是采用单色印刷，如果标志的设计不能使用单色或使用单色后效果不好，应用到包装箱上就只能采用四色印刷，这样一来，效果是出来了，但成本却上去了，进而会影响商品的价格竞争力，增加了企业的负担，降低了企业的利润。

2. 间接成本

间接成本是指标志在应用过程中间接造成的、看不见的

成本，如时间等。

我们再以上面的大件家用电器的外包装箱为例，目前大多数的这类包装基本都是采用丝网版印刷。这是因为，一是印刷成本低，二是印刷简单。但丝网版的使用寿命相对较短，同时这类包装箱的印刷量往往是几十万甚至上百万件，经常需要更换丝网版，不仅会增加材料上的成本，也会增加时间上的成本，如果因为标志的原因必须采用四色印刷（哪怕是局部印刷），这就不仅仅是多做几幅丝网版所用的时间了，印刷过程所用的时间成本将是一个相对很大的投入。本来一个包装用单色印刷一次就可以完成，现在需要印刷四次；本来印完一个包装用时只需 1 秒钟，现在需要 4 秒钟，整整多用了 3 秒钟，假设我们以一次印刷量为 10 万只计，每只箱子如果多用 3 秒钟，那就是：3 秒/只 ×100000 只 = 300000 秒，三十万秒如果按一个白天 12 小时计算，差不多就是一个星期的时间，如果按 8 小时工作制算的话就更长了。一个星期的时间，对于时间就是金钱、效率就是生命的企业经营和市场竞争者而言，将是一笔多么宝贵的财富。

除了印刷以外，标志的制作也会产生时间成本，比如标志的立体制作。不同的标志设计所产生的成本可能会有很大区别，其中制作工艺是产生成本的重要因素。有些标志设计得结构很复杂，色彩也很多，在制作立体标志的时候，不仅需要多种材料，而且也需要较高的制作工艺，无形中提高了制作难度、增加了制作时间、延长了制作周期。其实，制作工艺的提高不仅会增加时间成本，也会增加劳动力成本。

三、标志的应用成本对标志设计的影响

标志的应用成本对标志设计的影响是多方面的，但最为明显的影响是标志的色彩应用和标志的结构形式。

1. 对标志色彩的影响

色彩是标志设计中的一个重要元素，在企业形象策划（CIS）中，色彩策划具有很重要的地位。很多设计师在确定标志色彩时通常会考虑：色彩能否体现行业特色、能否传达企业文化、是否具有艺术感染力和视觉冲击力等，但很少能考虑标志在今后的应用中是否会增加宣传成本，因此，设计出来的标志往往是色彩很复杂，甚至有些标志就是一幅色彩丰富的绘画作品或摄影作品。这在房地产项目中是很常见的。这样的标志不能说不好，但在应用过程中会带来很大压力。如果在设计之初就把这 问题考虑进去，相信在后期的宣传过程中会节约不少开支。比如现在的名片印刷，除了基本价格以外，一般情况下是多一个颜色加收 5 元，我们按多两个颜色 10 元计算，假如一个企业有 100 人需要名片，平均每人每月需要 2 盒，一年就是 2400 盒，每盒多支出 10 元就是 24000 元，而较大型的企业远远不止这些。所以，在标志应用成本的制约下，标志设计的色彩应宜少不宜多、宜纯不宜混。

2. 对标志结构的影响

结构是标志造型的重要手段，它规范了标志各构成要素之间的关系，结构上的变化会影响标志艺术形态的变化，复杂的结构往往会形成复杂的造型，复杂的造型经常会带来应用成本的增加。在标志设计过程中，有时对标志结构进行微小的调整就可以大大降低标志的应用成本和使用难度。图 3 和图 4 是同一个标志的不同结构形式，整体形式并未发生很大变化，只是在结构上进行了微小的调整，但从应用成本的角度来分析，图 4 将更容易降低使用成本，应用也更加方便。我们以这两个标志在传真纸上应用为例就可以很明确地看出它们之间的区别。

图 3　　　　图 4

传真机是很普及的办公设备，经常用于文件的纸面传输，很多企业都将传真作为宣传企业形象的一种方式，因此，很多企业都规范了适合自己企业形象的传真格式，并委托专业的设计机构设计了传真纸。传真最大的特点就是黑白传输（虽然也有彩色传真机，但使用成本较高，很少有企业使用），所以传真纸的设计通常都是黑白的，如果设计成彩色的，单从印刷上来讲它的成本就会增加很多。分析图 3 的结构设计，在应用到传真纸上时只有使用彩色形式才能完全表达其设计形态，增加成本是必然的。如果采用黑白效果，由于标志在结构上使得各构成要素彼此间亲密接触，当以单一的黑色表现时，标志的结构关系将不能完整地体现出来（如图 5），即使采用黑、白、灰的效果，但由于在传真过程中较浅的灰色往往会损失掉，传真到对方时也会造成标志残缺不全。这样看来，图 3 的结构设计是不符合标志应用成本的要求的，而图 4 的结构设计应用到传真纸上就不会出现这样的问题（如图 6）。所以，从标志应用成本的角度来看，标志的结构设计宜简不宜繁、宜分不宜合。

图 5　　　　图 6

标志的设计应该说是一件很复杂的事情，在方寸之地用有限的元素去表达丰富的内涵的确不是一件容易的事，许多专家学者和设计机构已经总结了很多的设计方法和设计原则，为我们的标志设计水平的提高提供了可以参考的依据，但对于标志的应用成本似乎还没有引起我们足够的重视。通过以上分析我们可以看出，标志的应用成本对于标志的设计有着很大的影响，在我们今后进行标志设计的时候，在兼顾标志设计的其他要求的同时，也需要将标志的应用成本作为一个重要的因素进行考虑，只有这样才能将标志的作用予以完美的体现。

作品名称 | 苏州大学一百年校庆 | 苏州大学一百一十年校庆 | 苏州大学附属儿童医院

苏州大学政治与公共管理学院
SOOCHOW UNIVERSITY SCHOOL OF POLITICS· AND PUBLIC ADMINISTRATION

Su zhou Cyberspace
Cultural Season

苏州市徐州商会
Xuzhou Chamber of Commerce in Suzhou

XCCS

作品名称｜无锡水浒城｜苏州天晓德光电｜苏州家乐居建材市场｜上海福泰汽配公司｜

作品名称 | 苏州高速起点科技开发区 | 苏州新路德房产开发 | 武汉中南鸿泰房产开发

新路德

中南鸿泰

欣達國際貨運

黄河物流
Huanghe Logistics

苏新
绿地景观

WORLD TABLE TENNIS CHAMPIONSHIPS

The 14th Sports Games of Suzhou
苏州市第十四届体育运动会

广 告 设 计

Advertising Design

所谓现代广告/指的是运用系统论/信息论/控制论/文化/艺术/美学/心理学等学科的知识/以策划为主体/创意为中心/文化为基础/运用现代化的科学技术和现代化的设备为手段/塑造产品形象和企业形象/并以说明的方式引导消费/创造市场/树立新的消费观念/培养新的生活方式/促进社会生产良性循环和市场经济繁荣发展/广告具有以下本质属性/知识的综合性/信息的筛选性/媒体的新型性/传播的快捷性/策划的科学性/创意的艺术性/手段的先进性/形式的多样性/

户外广告创意之美

有人说，户外广告是"三秒钟"的广告，如何在这样短的时间内让受众了解广告信息并过目不忘，显然，平淡无奇的创作形式不足以胜任，也不可能达到这一目的。从心理学的观点来看，引起公众注意的关键是要激起公众的兴趣，然后藉由兴趣展开对信息的解读。那么如何激起公众的兴趣呢？这就是非凡的创意。

户外广告不同于电视、报纸、杂志、广播等媒体形式，由于其自身的特殊性，户外广告的创意应该与众不同。

一、依托环境，创造和谐

任何户外媒体都存在于一定的环境之中，环境是彰显媒体效果的重要因素，对于环境的理解，我们可以从两个方面进行考虑。

第一，适应环境。这里所说的适应环境并不是简单地对环境的迎合，而是指对环境创意性地进行利用。环境的复杂性虽然有时为我们的创意带来一定的难度，但也给我们创意的多样性提供了可能。所以充分地利用环境，将环境的组成部分作为设计的元素，同时进行创意性的改变，将会大大提升创意的深度，有效地传播广告信息，达到最佳的广告诉求效果，有助于提高广告的到达率。如在哥本哈根的一幢楼房上，一块巨大的布被吸进了窗户（图1）。这是丹麦伊莱克斯吸尘器的户外广告。很显然，广告的诉求点在于表现产品的吸力，至于吸力有多大，看到广告就会真切地感受到。实际上，真正"很大"的应该说是创意的力量，只用一块布将楼房墙面这一常见的环境元素稍加利用，就把产品的利益点诠释得如此清晰、到位，不仅具有极强的视觉冲击力，而且其注目度也差不多是强制性的。再比如南非 NATAL 大学的户外广告（图2）。一个是介绍护理专业，一个是介绍工程专业。本来很普通的一根电线杆，只是将其用绷带包扎和焊接弯曲的图片与电线杆在视觉上进行巧妙的结合，将其本身的形态在视觉上稍加变化，就被贴切、形象地用来作为大学的专业说明，可谓是巧夺天工。

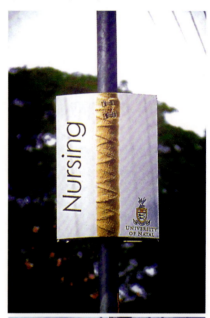

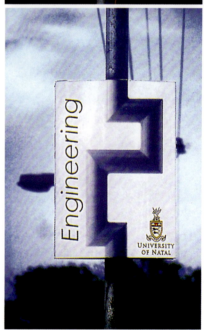

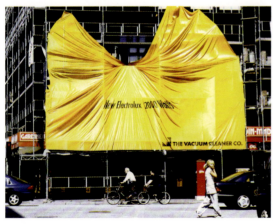

图1　丹麦伊莱克斯吸尘器的户外广告

图2　南非 NATAL 大学的护理专业（左）和工程专业（右）户外广告

第二，创造环境。创造环境就是结合广告宣传的需求创造出新的环境元素，但创造环境必须以不破坏原有环境并且与周围环境相协调为基本原则，特别是城市规划进行得如火如荼的今天，能与周围环境相协调，并根据环境特点而变换媒体形式及设计思路，将成为今后户外广告创意的方向之一。

我们在进行户外广告创意时，总希望有一个天时、地利、人和的理想环境，然而现实的状况让我们可望而不可即。因此，我们常常需要对现有环境的不足进行创造性的改变，以最大限度地发挥户外广告的诉求效果。如"柠檬味雪碧"广告（图3），本来一个普通的墙面按照一般的思路也只能做个普通的户外墙体广告，但是，一旦创造了一个新的环境元素，效果就不可同日而语了。广告中巨型而逼真的雪碧瓶、巨大的吸管从模特的口中直伸到瓶口、冰爽的冰粒效果、柠檬的香味等，原本普通的环境，只是进行了创造性的改变，原有的广告效果就被放大到了极致。

《经济学人》周刊（The Economist）是一本在美国出版并在全球许多国家和地区发行的杂志，主要读者群是经济界、企业界的高级管理层。针对刊物的定位和特点，在宣传上它不仅创造性地采用了多种户外媒体形式，在内容与媒体的使用上也表现出了高超、独特的创意水平（图4）。

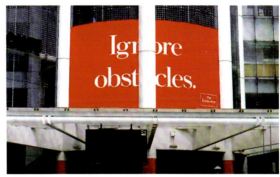
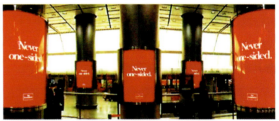
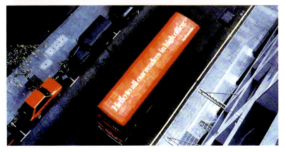

图4 《经济学人》周刊广告

（1）楼体广告：广告语"忽略障碍"。显然这是在向读者传递自己的态度：克服一切艰难险阻，勇敢和执着。这里充分利用楼体的一处障碍，当广告"跨越障碍"时，"障碍"本身变成广告的视觉元素，强化了广告的内容。这里的媒体运用显示出创意者的智慧。

（2）机场：广告语"决不片面"。在大厅里，5根圆柱上的广告从形式到内容完全一样，所不同的是它的悬挂方向。当旅客们在不同的方向看到完全相同的广告时，信息绝不只是简单的重复。"决不片面"的主题通过媒体的特征被表达得淋漓尽致。

（3）公交车：广告语"向所有高层办公的读者们问好"。在公交车的顶部书写这样的广告语，在高耸的楼房间穿梭，这样的问候语足以让高楼大厦里的高级白领们对自己的老朋友再一次充满好感。一个很奉承的创意，却很讨人喜欢。

从以上形式看，这套系列户外广告极其简单，仅仅用

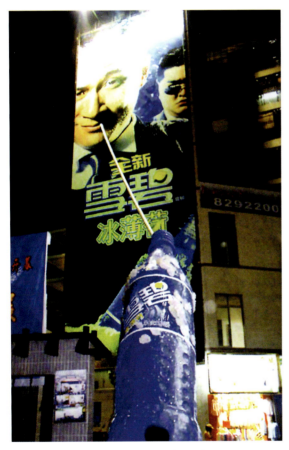

图3 "柠檬味雪碧"广告

二、因地制宜，巧用媒体

户外媒体的多样性以及所处的地理位置，对于创意而言，有时既是挑战又是机遇，甚至还会变不利为有利，这需要我们进行仔细的分析。所谓因地制宜，就是用洞察的眼光去发现媒体有利的因素，并巧妙地加以利用，将其特点进行最大化的发挥。

了两种视觉元素——色彩和文字（红底白字是《经济学人》的"招牌搭配"），其创意的精彩之处就在于广告语和媒体之间的联系以及对户外媒体潜力超乎寻常的挖掘和利用。

三、分析产品，凸显机巧

我们进行广告宣传的目的就是将产品或服务信息准确、有效地传递出去，户外媒体只是传递信息的一种载体，如何充分地利用和创意这些载体，其中有一点很重要，就是要认真地分析、研究要宣传的产品或服务，通过对产品的分析，找出产品的闪光点，这个闪光点，可能就是我们苦苦寻觅的创意原点。

曾经在纽约的 SOHO 以及迈阿密南部沿海和芝加哥周边地区，人们在街上经常会看到大小两辆叠在一起的轿车，上面那辆身材小一些的就是这个"奇招"的主角——Mini。Mini 是一款设计精巧、外貌端庄的微型车，其最突出的特点就是小，所以"小"是它最大的卖点，也是广告宣传的诉求点。就因为它小才能被放在轿车行李架上，这种车顶车的"马路游戏"在车辆川流不息的街道上足以让人们记忆深刻（图5）。

ZIPPO 防风打火机，根据其防风的产品特点，在创意上选择了行驶的出租车，既是对产品的考验，又是对产品性能的展示（图6）。想象一下，如果街上出现一辆顶着火炬的出租车，即使只有一辆，那也一定能够成为一件特大新闻，至少在一段时间内，它会成为广为传播的热门话题。在汽车顶上点一把火，非常贴切地体现了产品的特点和性能，同时又产生了新闻效应，可谓"一箭双雕"，真不愧是奇思妙想，这样的 IDEA 真要有点胆量才行。

四、科技创新，与时俱进

随着科技的不断发展，层出不穷的新材料和新技术被广泛地应用于户外媒体的设计制作中，它不仅丰富了户外媒体的形式，而且顺应了时代的潮流，激发了我们的创意灵感，在装点我们生活环境的同时，也提升了广告传播的效果，促进了广告业的发展。

在 2005 年春节前夕，全球面积最大的三面翻广告牌在重庆江北观音桥的金融街亮相，整个广告牌被玻璃幕墙覆盖，是目前仅有的内置三面翻结构，建在嘉年华大厦之上，和整个建筑融为一体，既是独立的广告媒体，又是嘉年华大厦群楼的外墙。画面的表现力已经超越了传统三面翻和其他户外广告形式，除了常见的横向一次性变化，还可以在中间的任何位置分层次翻转。广告牌的结构和灯光系统都相当复杂，尤以夜间的精彩效果，极好地表现出"建筑的灵动"这一设计灵魂。在这里，通过尖端的技术和新型材料，使得商业与建筑、建筑与广告互相衬托，令媒体的表现力更加丰富多彩。就媒体的传播力而言，科技的创新显然有效地提升了画面的冲击力（图7）。

当然，科技的创新也不仅仅体现在大手笔上，一些小的技术或材料的应用，有时同样能达到出奇制胜的效果。如诺基亚3100手机的车身广告（图8）。

诺基亚 3100 是 2003 年新上市的针对时尚新潮年轻人的新款手机。这款手机有一个与众不同的特征，就是它的机身会"发光"，这是因为在机身上涂有荧光材料，所以它显得特别光彩鲜亮，

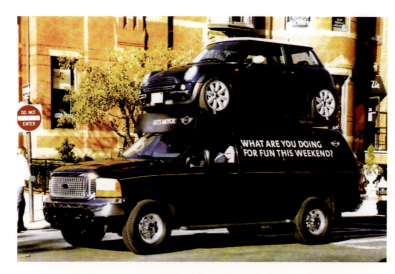

图5　Mini 汽车广告

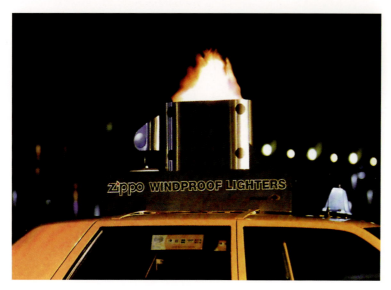

图6　ZIPPO 防风打火机广告

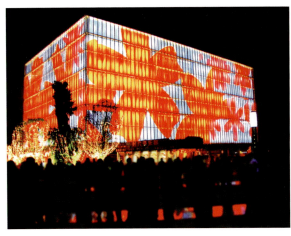

在黑暗的环境中更有耀眼的光感效果,所以它上市的广告口号便是"越黑越耀眼"。针对这一传播主题和产品特点,在车身广告上也使用了荧光材料,以便能与诺基亚3100手机的特征相对应。这样,不仅把产品的特点极其鲜明地展现在公众面前,而且广告也变得更加醒目,对受众的吸引力更大,尤其在晚上,广告显得特别耀眼,将"越黑越耀眼"的主张表现得"入目三分",十分到位。

户外广告不仅是城市中一道靓丽的风景线,而且也是城市经济、文化繁荣与发展程度的风向标,是城市文化和城市景观中不可或缺的环境元素。通过科学、合理规划的户外广告加上非凡的创意,不仅能够成为宣传城市经济、文化的名片,成为展示和提升城市形象的窗口,而且可以极大地推动广告事业的发展,促进经济的繁荣。

图7 重庆江北三面翻广告牌

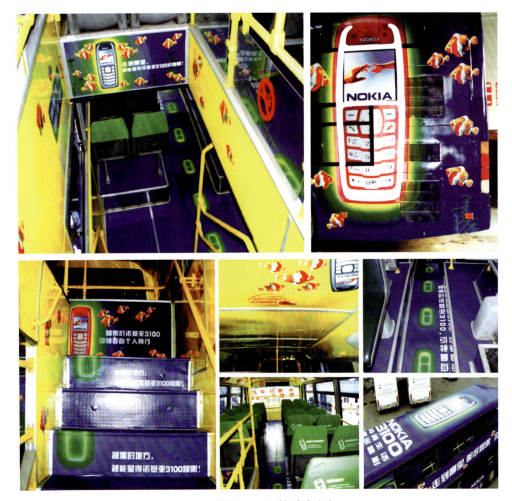

图8 诺基亚3100手机车身广告

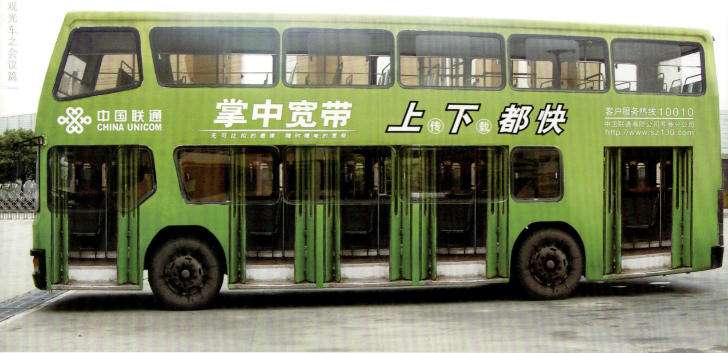
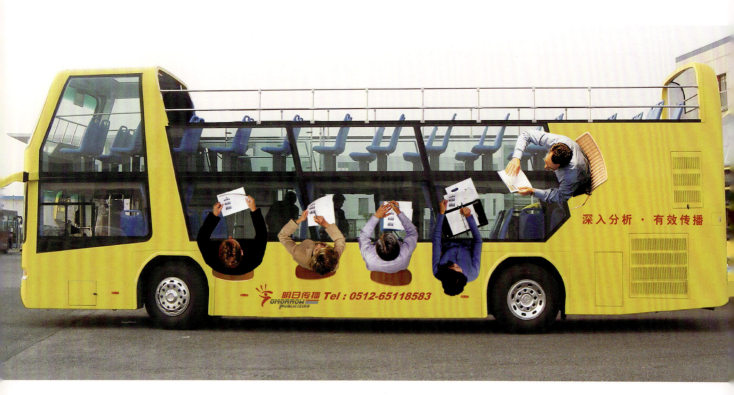

作品名称 — 光大银行车身广告

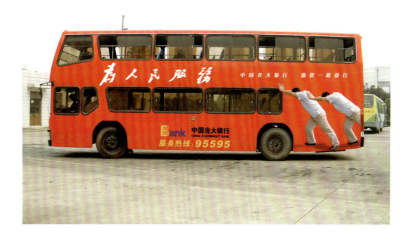

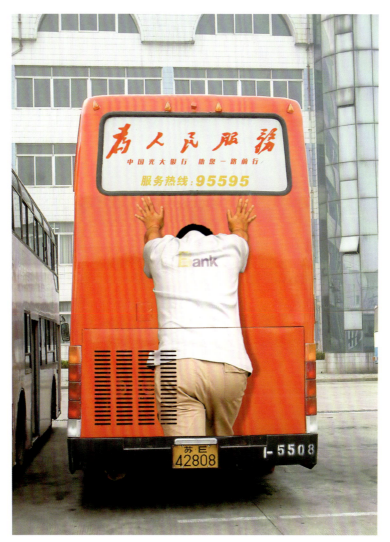

作品名称 | 光大银行电梯广告

图书在版编目(CIP)数据

创意与表现/王言升著. —苏州：苏州大学出版社,2016.12
 ISBN 978-7-5672-2028-7

Ⅰ.①创… Ⅱ.①王… Ⅲ.①艺术－设计 Ⅳ.①J06

中国版本图书馆 CIP 数据核字(2016)第 323662 号

书　　名：	创意与表现
著　　者：	王言升
责任编辑：	薛华强
出版发行：	苏州大学出版社
	(苏州市十梓街1号　215006)
印　　刷：	苏州工业园区美柯乐制版印务有限责任公司
开　　本：	889 mm×1194 mm　1/16
印　　张：	9.25
字　　数：	146 千字
版　　次：	2016 年 12 月第 1 版
	2016 年 12 月第 1 次印刷
书　　号：	ISBN 978-7-5672-2028-7
定　　价：	78.00 元

苏州大学版图书若有印装错误,本社负责调换
苏州大学出版社营销部　电话：0512-65225020
苏州大学出版社网址：http://www.sudapress.com